Bruno **Carbonnet**

Association Française d'Action Artistique

Ministère des Affaires Étrangères

Ministère de la Culture
et de la Communication

Département
des affaires
internationales

Cet ouvrage est coédité par le ministère de la Culture et de la Communication (Centre national des arts plastiques et Département des affaires internationales) et le ministère des Affaires étrangères (Association française d'action artistique), avec le concours de la Sous-Direction du livre et de l'écrit.

Catherine Strasser

Bruno Carbonnet

Hazan

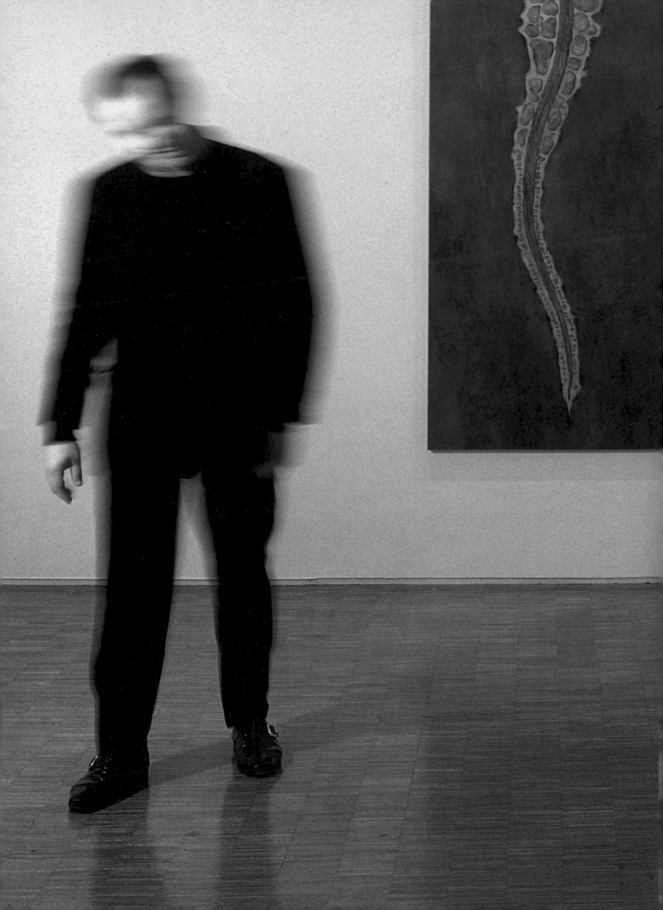

Tableau, anatomie savante

Ce texte s'attache à suivre chronologiquement le parcours de l'artiste en plaçant le spectateur au plus près des œuvres, pour le conduire peu à peu à une mise en perspective de ce travail, de ses références et de son projet.

Emblématique, la pièce intitulée *43, rue La Bruyère* inaugure et annonce le travail mené par Bruno Carbonnet depuis dix-sept ans. Son titre désigne l'adresse d'un appartement privé où se réunirent quelques artistes, pendant la biennale de Paris de 1980, pour une brève exposition.

Indissociable du lieu, l'œuvre se situe sur une vitre, symétriquement placée entre deux salons de réception dont les miroirs se renvoient son image à l'infini. L'image sérigraphiée reproduit le *Dessinateur à la femme couchée* de Dürer, qui illustre sa méthode pour dessiner un nu[1]. Au-dessous de l'image, Carbonnet reproduit la grille dont l'usage est démontré dans le dessin. Il s'agit d'une image fondatrice de la peinture occidentale. Elle en réunit la part intellective, scientifique et la part physique, sensuelle. Débordant l'ordre de la démonstration géométrique – dont le point de fuite est le sexe du modèle –, le point de vue du dessinateur se trouve identique à celui de Courbet dans la fameuse *Origine du monde*, dont la réapparition au début des années quatre-vingts fit sensation.

Au même moment, la peinture figurative est majoritairement soutenue par le marché sur les scènes artistiques européennes et américaines. La biennale de Paris se fait en partie l'écho de cette situation mais, là aussi, Carbonnet, qui y participe, est en retrait.

Dans le registre du dessin et de l'installation, ses premiers travaux manifestent une distance réflexive par rapport à ce contexte. Ils expriment avant tout le commentaire interrogatif d'un jeune artiste sur la place et le sens de l'art. Généralement liés, ou même suscités par le lieu et l'occasion de leur apparition (exposition, publication), ils ont en conséquence une existence éphémère.

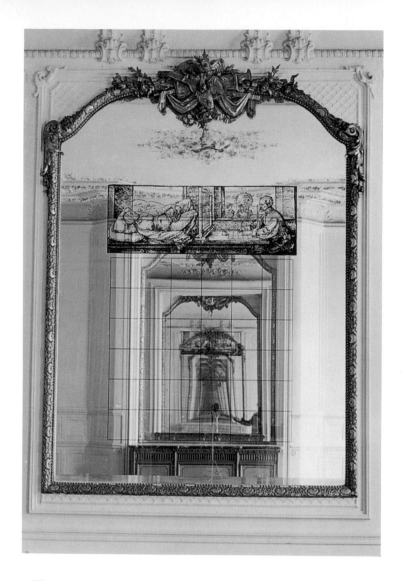

43, rue La Bruyère, 1980.
Albrecht Dürer, Dessinateur à la femme couchée, 1538.

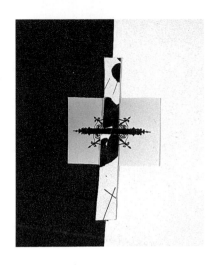

Peinture (détail), 1984.

43, rue La Bruyère partage ces caractéristiques (qui vont peu à peu s'effacer) tout en introduisant des préoccupations particulières dont la permanence prend rétrospectivement tout son sens et confère à cette pièce sa portée inaugurale.

La première de ces préoccupations est la forte présence de l'image qui, pour discret que soit son espace, est inévitablement visible de tous les points de l'exposition. Ensuite vient l'attachement à une image, une parole fondatrice : attachement à une image de nature scientifique, au sous-entendu sexuel. Enfin, en retraçant la grille qui surmonte l'image représentée, Carbonnet opère un redressement à quatre-vingt-dix degrés du plan et place le spectateur dans l'exacte situation perspective décrite par Dürer, soit face à « une coupe plane et transparente des rayons qui vont de l'œil à l'objet qu'il voit ».

Or, la question de la coupe, comme celle du lien physique établi par la perception entre l'œil et l'objet, articulent l'essentiel des travaux à venir de Carbonnet.

Dispositions

En 1985, les *Peintures* manifestent une nouvelle position de l'artiste. Il s'agit d'une série de cinq collages, sur un fond divisé verticalement en deux parties : l'une de toile noire et l'autre de papier blanc. Un motif central est constitué par collage d'éléments picturaux ou graphiques récupérés parmi des « restes d'atelier » : dessins, reproductions de tableaux. Certains signes se répètent, qui sont liés à l'iconographie chrétienne comme la croix (motif central, ou détail d'une reproduction), mais Carbonnet les manie alors comme les signes et les stéréotypes de la peinture, sur laquelle il s'interroge sans encore la pratiquer véritablement.

Le titre de cette série annonce bien la nature de son interrogation : malgré la monochromie et le procédé du collage, la question de la peinture est engagée. Entre-temps, la visite du dôme d'Orvieto, avec la découverte des fresques de Signorelli, a ébranlé les positions de Carbonnet, fondées avant tout sur la critique d'une peinture à la mode du temps, euphorique

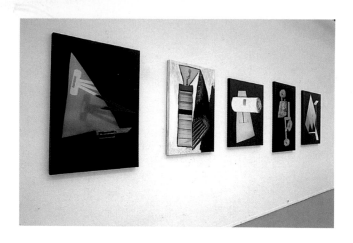

*Ateliers 86, ARC-Musée d'art moderne
de la Ville de Paris, 1986.*

et spontanée, sans qu'il se satisfasse totalement du modèle des générations précédentes. À leur égard il a produit, juste avant les *Peintures*, une pièce ironique et complice sous le titre *La Vallée des artistes conceptuels* dans laquelle une carrière de marbre repeinte figure, vue d'avion, une cité d'un autre âge.

Vers 1985, Bruno Carbonnet utilise également des images scientifiques trouvées dans des revues spécialisées, qu'il maroufle sur des toiles montées sur châssis. Le tableau est abordé et le collage devient de moins en moins visible.

La participation aux ateliers de l'ARC-Musée d'art moderne de la ville de Paris en 1986 est l'occasion d'un nouvel ensemble de tableaux, sans titre. Cette fois, le collage est préalable à l'opération du tableau : le matériau premier se constitue de négatifs découpés et assemblés à l'agrandisseur. C'est donc une surface unifiée qui, maroufée et tendue sur châssis, sert de support à la peinture. Les négatifs, découverts dans une poubelle et réutilisés, ne signifient pas l'indifférence de l'artiste à l'image. D'une manière générale dans cette période, si les images sont récupérées, elles n'introduisent pour autant aucune dimension aléatoire : trouvées parce qu'elles sont cherchées (à des sources très variées), puis choisies précisément, elles représentent dans ce cas des objets utilitaires – machines, valises, matelas – reproductibles industriellement. Le châssis très épais en renforce la dimension objectale et mécanique. Les effets de composition axent principalement les manifestations lumineuses, parfois contradictoires, du montage des négatifs noir et blanc. La peinture à son tour se pose comme cache ou, alternativement, comme révélateur, aux tons rouge-brun-vert assourdis. La composition cruciforme resurgit.

Cette composition cruciforme s'imposera dans la série que Bruno Carbonnet appelle aujourd'hui le *Chemin de croix*, exposée intégralement dans la sélection française de la biennale de São Paulo en 1987. Une vingtaine de pièces déclinent une image matrice, résultant elle-même

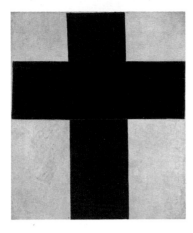
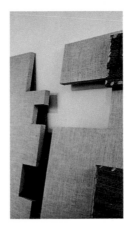

Kazimir Malevitch, Croix,
1921-1927.

Vue d'atelier

Sans titre, 1987.

d'un dispositif complexe : une croix, soit la mise à plat d'une chambre noire cubique, enregistre sa propre image par l'intermédiaire d'une caméra vidéo orientée sur elle et reliée à un moniteur émettant son image. La photographie est donc le résultat sensible de la luminosité de l'écran.

Cette matrice donne ensuite lieu à un travail proche de l'icône. L'image, marouflée sur bois, parfois recadrée, est recouverte partiellement de zones peintes en matière ; parfois le châssis, lui-même découpé, emboîte des fragments d'images photographiques. Ces surfaces découpées et imbriquées produisent un espace coulissant où les recouvrements, les phénomènes de discontinuité – de l'image, de la matière – ne vont pas sans violence, violence encore activée par le rouge qui les ponctue.

La stabilité de l'ensemble s'appuie littéralement sur une bande peinte à même le mur où sont accrochés les tableaux.

Si Carbonnet l'eût alors nié, la référence à Malevitch s'impose aujourd'hui. L'impact des peintures de ce dernier, montrées à plusieurs reprises à Paris[2], mais également celui des photographies de ses expositions qui circulent à ce moment-là ont frappé cette génération.

La multiplication des matériaux et des procédés, la complexité du dispositif initial dissous dans l'image, la diversité des références, ont ici pour fin la création d'une image énigmatique – forme de stabilisation d'un désordre. La complexité de la mise en œuvre vise la complexité de l'effet, que Carbonnet poursuit ensuite par d'autres moyens.

La même année, quelques images plus sages livrent d'autres clés sur les recherches de l'artiste. Dans le cadre d'un travail sur la fabrication de la peinture[3], Carbonnet découvre l'aspect artisanal et archaïque de celle-ci, lors de visites de l'usine Lefranc-Bourgeois.

La composante organique des matériaux de référence l'impressionne : brun de momie, gomme du Sénégal, noir d'ivoire, jaune indien… Moins d'une dizaine de pièces font état de ce nouveau registre : par les techniques de la gravure (linogravure, lithographie, pointe sèche), elles

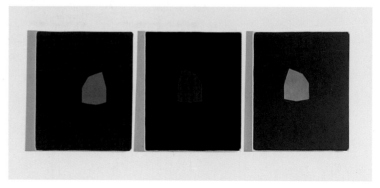

Tube (détail), 1987. *Maisons, 1989.*

représentent les outils (tube, mélangeur de pigment) très littéralement ou reproduisent, écrits à l'envers, les noms : « sépia », « résidu de l'urine de bœuf hindou nourri avec des feuilles de manguier », sur un fond couleur à la fois de terre et de chair. La seule dureté est celle de la technique. Si la fabrication est manuelle, elle donne par mimétisme un cadre à l'écriture du gaucher. Par le phénomène d'inversion qui la caractérise, la gravure – comme la photographie, mais autrement – produit la surprise, une forme de révélation. Sa dimension spéculative (penser à l'envers) reste cependant attachée à la main – attachement corporel redoublé ici de la mise en avant des produits du corps, humeurs qui constitueront plus tard l'un des sujets de ce travail.

Coupes

Au début de 1988, Carbonnet dégage une forme d'unité de l'image en assumant pleinement les procédés picturaux à partir d'un archétype : l'image de la maison. Le minimum signifiant retenu : son contour et le tracé constructif partant des bords du tableau, tracé qui reste visible sous la première couleur liquide, essuyée.

D'autres plages de couleurs cernent le motif central et se superposent, produisant un halo dont l'effet est encore renforcé par le blanc des bords qu'il n'atteint jamais complètement. La série met en jeu des moyens simples : sur des châssis classiques, la technique à l'huile permet de donner toute sa luminosité à la couleur. La règle du travail consiste à ne jamais passer plus d'un jour sur un tableau, travaillé horizontalement. Un tableau de plus pour un jour de plus, la pratique s'enchaîne à la vie – ou l'inverse. Car la maison ne se présente pas comme seul prétexte à la construction perspective. Demeurer c'est aussi rester, durer. Socialement, l'identité s'attache à la maison.

De motif central elle devient ici l'image d'un centre – à la fois objet géométrique et espace d'un corps, auquel le traitement de la couleur et de la matière donne sa respiration. La couleur ne fait pas l'objet d'une analyse scientifique ; employée pour la première fois largement et

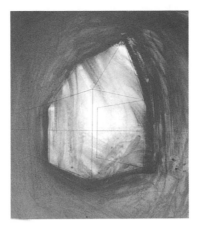

Maison (détail), 1988. *Encore un effort (détail), 1990.*

librement (Carbonnet, à ce moment, parle de « faire ses gammes »), elle joue sur des combinaisons sensibles, déterminées par la perception. Le dessin, rendant l'abri transparent, le transforme en matrice qui montre son intérieur et son extérieur dans le même temps : le temps du tableau. Ayant atteint cette concordance des temps, Carbonnet trouve là l'unité du tableau à l'égal de ce qu'il représente : le lieu par excellence.

La trentaine de tableaux retenus, sur un peu plus d'un an de travail, donne l'occasion d'une très juste exposition où l'ensemble réuni est montré durant vingt-quatre heures avant d'être dispersé[4]. Par cette série, la plus modeste dans ses moyens et la plus efficace jusqu'alors, Bruno Carbonnet signifie son ambition picturale.

Une fois le tableau assumé, la nature des images qui se manifestent dans la peinture se distingue des premiers travaux. Les pôles d'intérêt, les références qui continuent de traverser l'œuvre, abandonnent le registre du commentaire pour celui de l'imaginaire. Les associations, moins contrôlées, moins didactiques, s'enrichissent d'une complexité et d'un mystère qui se substitue ainsi à l'énigme première. Il faut comprendre ainsi l'engagement pictural de Bruno Carbonnet, au-delà de la matérialité d'un médium.

Encore un effort, titre un squelette recroquevillé sur un fond tourbillonnant rouge. Pour ce grand format, comme pour les plus petits tableaux réalisés juste après les maisons, il existe une analogie entre ce que le tableau montre, ce qu'il représente et ce qu'il signifie comme objet culturel. La référence sadienne de l'intitulé le rappelle. C'est donc très exactement à un effet de réel que prétendent ces peintures, dans toute leur ambiguïté. Structure dépouillée de sa chair et flottant sur son sang, ce tableau tient encore de la métaphore.

Alors qu'au même moment, ceux que l'artiste réunit sous le nom générique de « contenants » engagent un rapport d'identification par retournement au réel. *Vrai*, œil exorbité, de

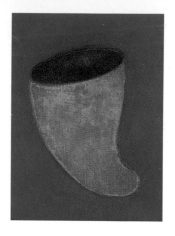
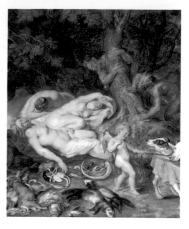

C'est sale (détail), 1989.

Rubens et Brueghel de Velours, Diane et ses nymphes (détail), vers 1630.

profil sur fond orange, réminiscence du plan à quatre-vingt-dix degrés de Dürer, renvoie à cette injonction de Lacan que Carbonnet aime citer : « N'oublions pas cette coupe qu'est notre œil.[5] » La coupe, parce qu'elle sépare, permet de voir en deux dimensions, tout comme elle distingue ce qu'elle contient en le séparant : c'est l'exercice du tableau. Exercice démontré par sa représentation à plusieurs reprises : bleu azur contenu par brun terre, blanc laiteux sur fond azur, sphères sectionnées, bols archaïques des tortures infernales. Plus explicitement, une corne d'abondance-fourreau, *C'est sale*, nous ramène à l'iconographie des nymphes et faunes qui hantent la peinture. On donnera pour exemple ce trophée au côté des nymphes endormies : la corne caressée d'une main ensommeillée voisine avec les animaux dont le sang suinte parmi plumes et poils, pendant que le satyre, dans la position maintenant canonique du dessinateur de Dürer, observe l'objet de son désir. Ou *Quelque chose de confus*, matrice linogravée dont seule la couleur jaune déplace l'effet de toison convergeant vers un trou bleu.

Avec des petits bruits n'évoque pas moins l'ultime destination du corps, boîte à sa proportion, dont la « dalle » semble flotter comme une promesse de la résurrection des corps – dans la peinture, revanche de la matière.

Avec des petits bruits, 1989.

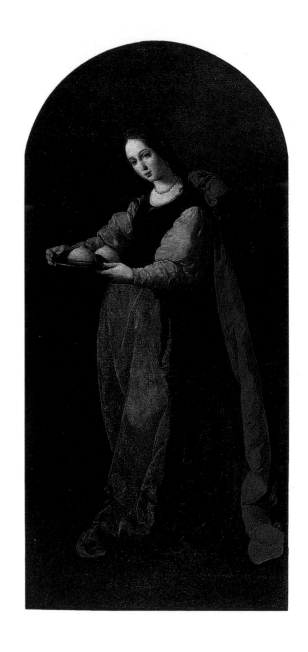

Francisco de Zurbarán, Sainte Agathe,
1630-1635.

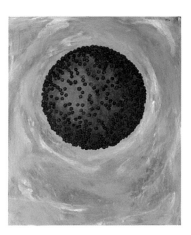
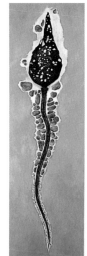

Cercle, 1990. *Monstre, 1991.*

Fragments parés

L'image et le signe de la coupe, dont l'unité matériologique du tableau renforce les effets de représentation symbolique, trouvent une plus grande précision, à la suite des contenants ou presque simultanément.

Jusqu'au XXᵉ siècle, à l'exception remarquable de Goya puis de Géricault qui les consacre sujets à part entière, les représentations de corps morcelés, ouverts, sont liées à deux catégories iconographiques : médicale avec les leçons d'anatomie (corpus restreint) et majoritairement religieuse avec les martyres. Parmi eux, deux saintes pourtant populaires ont été peu figurées, sans doute à cause du caractère « inesthétique » de leur atteinte : Lucie a les yeux arrachés, Agathe les seins tranchés. Zurbarán les représente, chacune portant ses attributs sur un plat.

Dans ce passage au registre plus direct de la corporalité et des humeurs, un étrange tableau de 1990, *Cercle*, joue sur le contenant-contenu : au premier regard sphère rougeoyant sur fond bleu, puis rapidement composition cellulaire de la matière, rayonnement agressif de la structure – un virus, le virus. *Monstre*, au format exagérément vertical, porte à l'échelle d'un animal préhistorique, un dessin microscopique. La tension due au changement d'échelle est relayée par l'accord coloré vert-violet avec des éclats blancs. La variation d'échelle et de registre chromatique est l'un des enjeux de l'exposition qui réunit ces peintures et les « contenants[6] ».

L'expressivité anatomique s'annonce clairement avec *Humeur*, masse blanchâtre posée au doigt sur un fond violacé. *Paysage* décline une géographie tumorale et volcanique, au bord de l'explosion. Or ces images de l'intérieur du corps, inspirées de la biopsie comme de la déjection, dégagent une froideur plus esthétique que clinique. Libre dans le faire du peintre, Carbonnet offre à tous ces tableaux une forme de préciosité de la matière : la peinture est l'écrin de la

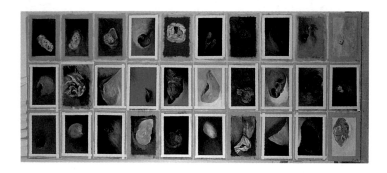

*Body Traps (vue d'ensemble,
en cours de réalisation), 1991.*

représentation et bijou en soi. *L'Avaleur* présente cet aspect serti, depuis la circulation des dents comme un collier de perles à la voluptueuse complémentarité du fond vert satin et du centre, pourpre organique-velours. Son format raisonnable contredit la structure cosmogonique de sa composition, qui fait de la dent l'intermédiaire entre la perle et l'astre. Dans cette logique, *Objet* ne peut désigner qu'un trou et son échelle monumentale est inversement proportionnelle à l'origine qui l'inspire.

Plus étrange dans ce contexte, *Tête* : visage aérolithe, telle une apparition, peint à traits transparents comme à lambeaux de chair – fantôme, garde tout son pouvoir de répulsion et de mystère. Il fait partie de ces pièces qui, dans une œuvre, résistent à l'analyse, et ne prennent parfois leur juste place qu'avec le recul. Recul sans doute insuffisant à ce jour.

La suite organique se poursuit de 1991 à 1993 dans la série des *Body Traps* : pièges à corps ou pièges de corps ?

Parler de série et non plus d'ensemble se justifie par la procédure même engagée par Carbonnet pour la réalisation de trente petites peintures de formats identiques : une seule grande toile divisée en trente compartiments égaux destinés à être ensuite découpés et montés séparément sur châssis.

Il s'agit de mettre en jeu un même espace de travail et d'avancer simultanément sur tous les éléments. Pour la peinture, le travail de la série est au cœur de l'expérience moderne. Mais la référence la plus juste dans ce cas – les *Croupes* de Géricault – est un peu antérieure. Formellement d'abord, Géricault choisit de représenter, sur la même toile, vingt-quatre croupes de chevaux (et un poitrail) sur trois bandes superposées en hauteur. L'enjeu est bien sûr la variation de la forme, de la luminosité, de la couleur et de la matière, mais aussi la fascination pour l'animal, pour la puissance physique et le choix d'un morceau du corps. Sur cet aspect de la fragmentation, Carbonnet se réfère doublement à Géricault, par le traitement

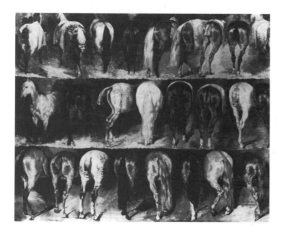 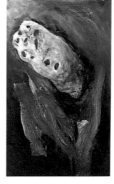

Théodore Géricault, Les Croupes, 1813-1814. *Body Traps, 1991-1993.*

sériel et surtout par la reprise d'un autre sujet, scandaleux au début du XIXᵉ siècle : le fragment anatomique. Géricault en cela est un modèle de la transgression puisqu'il travaille sur la représentation de ce qu'une société occulte et dont la dissection, la folie, le cannibalisme sont les effets conjoncturels. Fasciné par l'entreprise de Géricault comme par sa capacité à rendre de la beauté à l'horreur, Carbonnet attaque la série des *Body Traps* sur la base de dessins inspirés de manuels d'anatomie et de dissection. Le travail de la peinture vient ensuite troubler l'identification de ces « morceaux d'intérieur ». C'est plus précisément la couleur qui brouille le sens initial dans la mesure où elle échappe à la gamme chromatique des humeurs, de l'organique par l'introduction de tons froids, davantage évocateurs du végétal ou du minéral. À ce moment, Carbonnet, atteint, plus elliptiquement que dans les précédents tableaux, l'image de la fleur de chair ou du bijou de chair. La couleur est traitée comme une parure et Carbonnet avoue avoir été troublé par l'origine organique de certains cosmétiques. La grande toile transformée en vaste palette a été photographiée à différents stades de son élaboration et certains des éléments sont passés par des phases méconnaissables au regard des tableaux finis. En effet, après les avoir séparés, chacun devenu autonome, l'artiste les a retravaillés. Le sens de lecture (haut-bas) a pu changer plusieurs fois, comme les harmonies colorées. La technique à la cire et à l'huile noire permet un travail rapide en diminuant le temps de séchage, et donne une transparence aux couches successives. Ces couches sont aussi parfois attaquées en surface à l'acide, qui révèle ainsi les différentes strates de la réalisation. Sur trente éléments, seuls vingt tableaux ont été gardés. Au moment de la division, chacun a acquis une plus grande dureté en échappant à l'harmonie d'ensemble.

Ces peintures, regardées séparément ou en petites séries, diffusent un trouble lié à une incertitude quant à l'identification de l'objet représenté et à la richesse du traitement.

Ils expriment radicalement, dans leur sujet comme dans leur fabrication, cette coupure qui traverse l'œuvre et que la matière de la peinture traite comme un onguent.

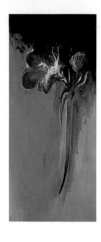 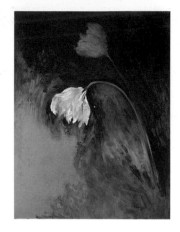

Fleur, 1993. *Fleur, 1993.*

Mystères

Entre-temps, Bruno Carbonnet a séjourné trois mois en Inde et cette expérience opère un très profond bouleversement dans sa réflexion et sa conscience d'artiste. On voit déjà parmi les *Body Traps* les effets de ce voyage, dans certaines harmonies colorées ou quelques formes allusivement végétales. Il est toujours périlleux de résumer l'expérience du voyage lorsqu'il est vécu pleinement, symboliquement et réellement, toujours schématique d'en chercher les résultats visibles. À ce sujet, Carbonnet s'exprime d'abord sur l'immersion dans un univers inconnu et inconnaissable, sur la distance salutaire d'avec la vie parisienne. Mais il a surtout été gagné par la dimension spirituelle qui rencontre sa recherche personnelle, poursuivie notamment dans le choix de l'art. À son retour, il peint, avec la même tension que les *Body Traps*, une petite série d'objets quotidiens, inspirés des autels édifiés en Inde au coin des rues avec des objets de fortune – série qui exprime l'aspect rituel du quotidien. *Détaché* manifeste un état d'esprit autant que cette volonté. Une bouteille de récurant ménager rayonne sur un fond céleste, humble et éclatante. Un certain nombre de ces objets sont des outils – tous ont un rapport direct d'échelle, de préhension à la main. L'outil est l'exemple extrême du rapport d'échange entre le corps et l'objet, de cette circulation de l'énergie par laquelle Carbonnet veut réunir l'Orient et l'Occident. Ce que montre aussi *Double toxiques vers l'Orient*, image d'un couteau dont le tranchant est apaisé par sa position flottante dans l'espace.

Comme les objets, les fleurs présentent une simplicité d'observation qui doit permettre au peintre d'aller « vers un regard naïf ». Comme les objets, elles sont tenues à la main et le temps d'exécution du tableau dépend de leur durée de vie. La simplicité de cet accord aux choses, Carbonnet veut la transmettre dans ces tableaux à la représentation plus directe, à l'identification plus immédiate. L'ambition est de ménager le mystère du tableau par la reconnaissance de la forme, qui permet de s'attacher plus immédiatement à la chimie particulière de la couleur

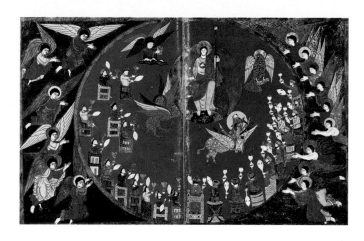

Beatus de Liebana, La Vision de saint Jean, milieu du XIᵉ siècle.

et de la lumière ; et de provoquer ainsi une forme d'effusion avec le monde. Les fleurs comme les objets sont peints un peu plus grands que nature, comme s'ils étaient portés par un regard d'enfant, avec sa capacité d'étonnement et d'émerveillement.

Le regard des enfants accompagne le travail dans lequel Bruno Carbonnet s'engage ensuite, de son élaboration jusqu'à son exposition. En 1994, à la suite d'échanges avec les responsables de l'association Art, Culture et Foi, une commande libre est passée à Bruno Carbonnet sur le thème de la *Jérusalem céleste*. Il y répond dans le cadre d'une résidence pédagogique au groupe scolaire d'Arques-la-Bataille, qui se conclut par l'exposition, en 1995, de la commande et des travaux d'enfants réalisés dans ce cadre, à l'église d'Arques-la-Bataille, toujours vouée au culte. Les textes de référence pour la *Jérusalem céleste* sont l'Apocalypse de saint Jean et *La Cité de Dieu* de saint Augustin. Face à cette situation nouvelle de la commande et de la peinture religieuse, Carbonnet se positionne clairement. Une part de son expérience antérieure lui a appris à s'adapter aux situations et à répondre aux contraintes, de même qu'il s'est toujours confronté aux images et aux textes de référence. Cette fois, la référence est d'une autre nature et va de pair avec l'extrême liberté qui lui est laissée quant aux moyens de sa réponse. C'est à cette liberté que Bruno Carbonnet tâche de donner toute son ampleur en se fondant avant tout sur le travail de la peinture. Il cite à ce propos[7] la réponse de Matisse à Picasso sur la foi engagée dans la réalisation de la chapelle de Vence : « Pour moi, tout cela est essentiellement une œuvre d'art, je médite et me pénètre de ce que j'entreprends. Je ne sais pas si j'ai ou non la foi. Peut-être suis-je plutôt bouddhiste. L'essentiel est de travailler dans un état d'esprit proche de la prière. »

La première liberté que prend Carbonnet consiste à se détacher de l'iconographie traditionnelle de la *Jérusalem céleste*. Les artistes ont le plus souvent été fidèles à la description par saint Jean de ce thème représenté depuis le vᵉ siècle. Elle est la cité idéale ou peut prendre les traits d'une cité terrestre, lorsque Dürer la représente sous la forme de la ville de Nuremberg.

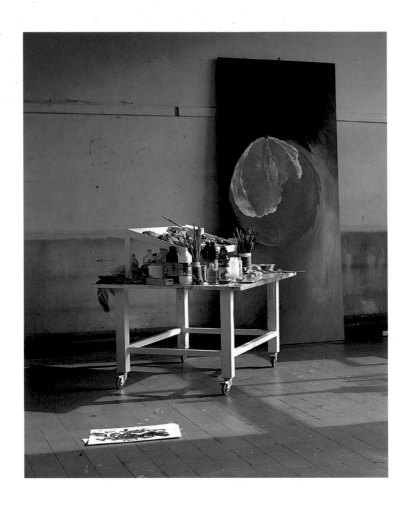

Vue d'atelier, Jérusalem céleste en cours de réalisation,
Arques-la-Bataille, 1994.

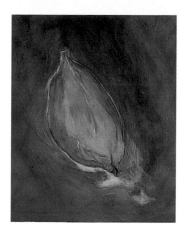

Pépin (détail).

Les Astrolabes, église Notre Dame de l'Assomption, Arques-la-Bataille, 1995.

Carbonnet la figure sous la forme monumentale d'une orange ouverte, montrant son écorce et sa pulpe, flottant dans un espace bleuté, telle une planète. Cette vision exhibe l'intérieur et l'extérieur dans la couleur la plus rayonnante : à la fois fruit, astre et organe. Cette forme ronde permet à Carbonnet d'échapper à la représentation quadrangulaire, qui respecte le texte de Jean et la tradition de représentation de la ville, alors que la symbolique réserve le cercle au paradis.

L'espace de la peinture même est contradictoire puisque, le tableau ayant été retourné au cours de sa réalisation, les valeurs claires se retrouvent dans sa partie basse – il en résulte que le mouvement n'est plus clairement descendant ou ascendant. La configuration cosmogonique du tableau fait appel au mythe de la création, donc de l'œuvre et du faire. De même, il oppose aux matériaux cités par le texte, métaux et pierres précieuses, la volupté et la fragilité de la chair. Il se souvient enfin d'une gravure exécutée en Inde – où l'orange est l'offrande faite aux voyageurs, et dont le nom signifie « parfum intérieur ».

La *Jérusalem céleste* n'est donc en aucun cas une utopie pour l'artiste ; elle existe dans l'espace du tableau avec la même réalité que le fruit qu'on peut saisir. Le tableau est l'exact terrain d'exercice de sa liberté.

Pour l'exposition, Carbonnet a réalisé de petites peintures sur bois, représentant des pépins, qu'il a enchâssées entre les pierres du bas-côté de la nef, comme une fragile participation à la stabilité de l'édifice – l'infiniment petit soutenant ici le monumental, tout comme les dessins d'enfants qui environnent son œuvre.

Le hasard des programmations a placé Bruno Carbonnet dans une situation comparable : juste à la suite de *Jérusalem céleste*, le comité artistique de la synagogue de Delme – espace consacré à l'art contemporain – lui propose d'investir son espace. Sensible à sa qualité architecturale, Carbonnet ne recule pas devant sa composante cultuelle mais y souscrit en ces

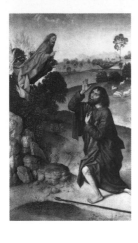

Moïse et le buisson ardent,
anonyme flamand, XVᵉ siècle.

« buisson ardent » (détail), 1996.

termes[8] : « Ces lieux de culte me semblent porter une exigence qui induit positivement la peinture. Ce sont des architectures où la notion d'asile, de repos, d'un temps autre peut s'entendre parfois… Les interlocuteurs de ces espaces ont un niveau d'écoute, une sensibilité particulière à la vision ainsi qu'une éthique. L'ensemble de ces qualités me touche. »

Cette fois la commande intervient sur la matière de l'exposition et non sur le sujet. La première transgression, à la synagogue de Delme, porte sur la représentation ; et Carbonnet décide de revenir au texte biblique en choisissant dans l'Exode, l'épisode du buisson ardent, alliant un prodige de la vision à la modestie du végétal. Carbonnet retient de cette manifestation divine le thème de l'arbre brûlant sans se consumer, mais, contrairement à l'iconographie usuelle, ne figure ni Dieu ni Moïse, aux yeux de qui la merveille se manifeste. Au Moyen Âge, le buisson ardent est rapproché du thème de l'Incarnation ; la liturgie en fait aussi un motif marial, le rapprochant de la virginité intacte de Marie pénétrée par la flamme du Saint-Esprit. Si ces composantes symboliques ont pu lointainement toucher Bruno Carbonnet, il s'est plus que tout attaché à la manifestation d'une présence. Son arbuste est un axe du monde qui traverse verticalement le tableau en montrant ses racines comme ses branches, et le regard peut s'en saisir depuis les deux niveaux de l'espace : le rez-de-chaussée et la coursive. Le format vertical, vertigineux, est arrondi dans sa partie haute, et la toile s'enchâsse dans une structure qui l'intègre à l'architecture, devant l'arche d'alliance. La couleur flamboyante irradie la blancheur de l'espace. Dans cette situation, pas davantage que dans la précédente, Carbonnet n'a voulu illustrer littéralement ou conceptuellement ni le texte ni le culte. Il s'en empare intuitivement et la réflexion porte sur les décisions picturales. Ici, il déclare avoir voulu matérialiser l'expression « n'y voir que du feu » — sans métaphore. Le travail du peintre s'affiche donc comme son premier sujet et il est logique que cette prédominance ait pu s'affirmer dans la confrontation à des textes forts et des convictions profondes. Les grands formats, manifestations physiques de la résistance à la découpe et à la fragmentation, sont des éléments de réponse aux questions posées par l'artiste.

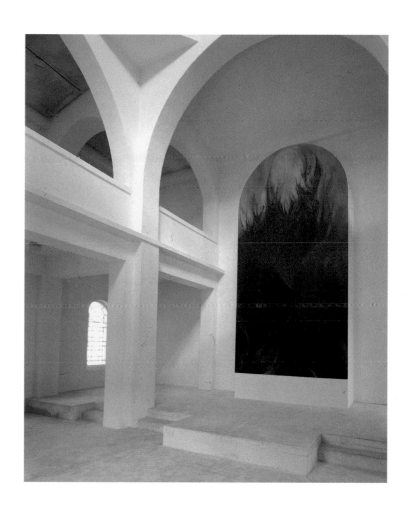

« buisson ardent »,
synagogue de Delme, 1996.

Nuages, 1996.

Récemment, d'autres éléments sont arrivés, dans les dessins des nuages que Carbonnet regarde se former et se défaire au-dessus de la mer. À la fin de la Renaissance, la représentation de la beauté est codifiée sous les traits d'une femme nue tenant dans une main une sphère et un compas (les outils de la géométrie), dans l'autre une fleur, la tête couronnée de nuages[9]. Ces nuages qui concilient opacité et transparence, compacts et traversables, représentables et impondérables, portent un pan de l'histoire de la peinture et matérialisent le cycle naturel. Ils s'avancent, espace imprévisible devant lequel Bruno Carbonnet pourrait redire à la manière d'un programme artistique : « Voilà[10] ce qui sera à la fin, sans fin. Et quelle autre fin avons-nous, sinon de parvenir au royaume qui n'aura pas de fin ? »

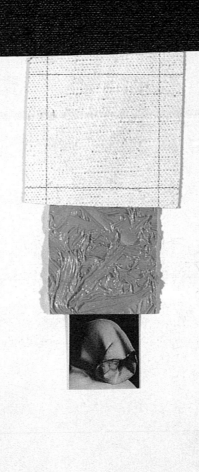

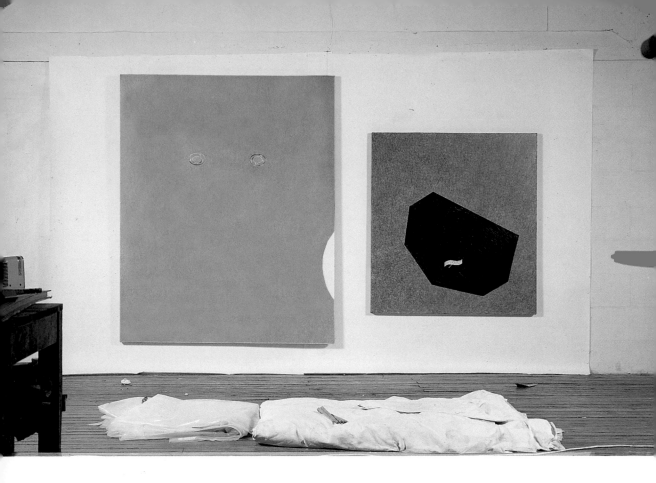

Pointe et Vision, 1985.

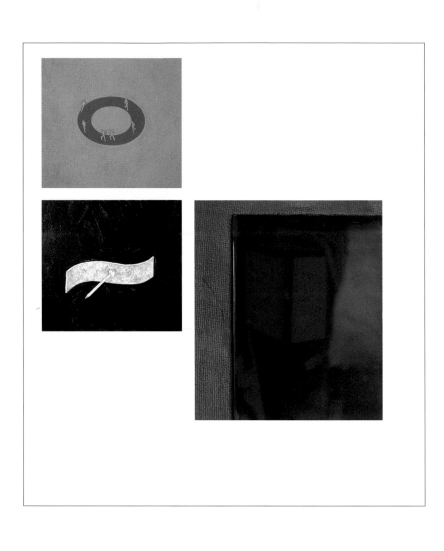

Dispositions

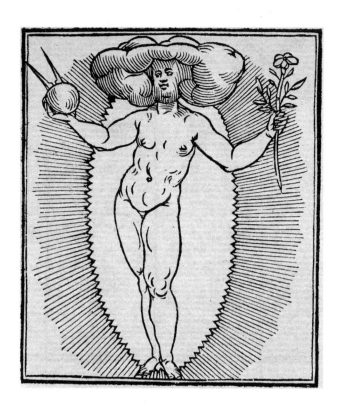

Cesare Rippa, Bellezza, début du XVIIᵉ siècle.

Vue d'atelier.
Ateliers 86, ARC-Musée d'art
moderne de la ville de Paris, 1986.

Page 30 : Peinture (détail), 1984.
Page 31 : Peinture (détail), 1984.

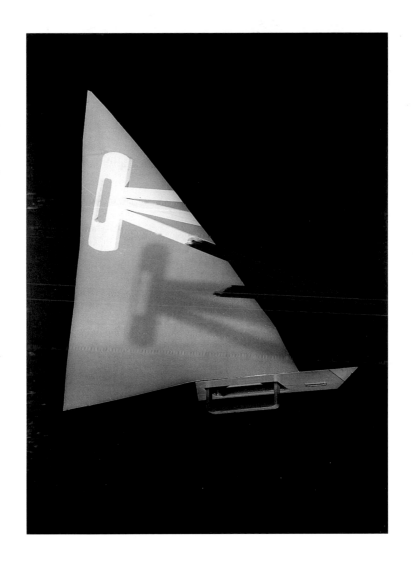

Sans titre, 1985.

Croix (détail), 1987.

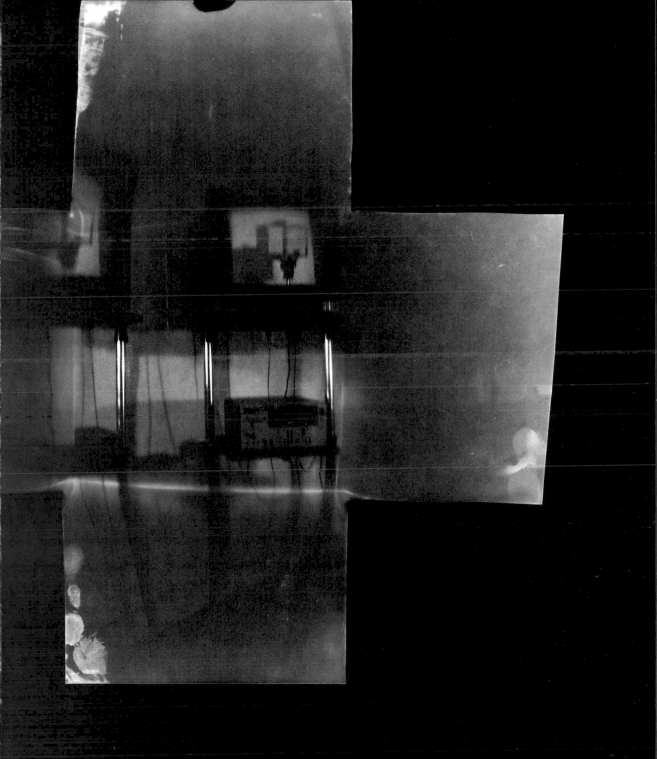

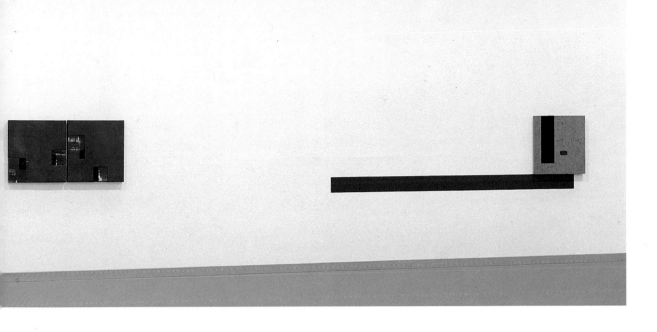

XIXe biennale de São Paulo, 1987.

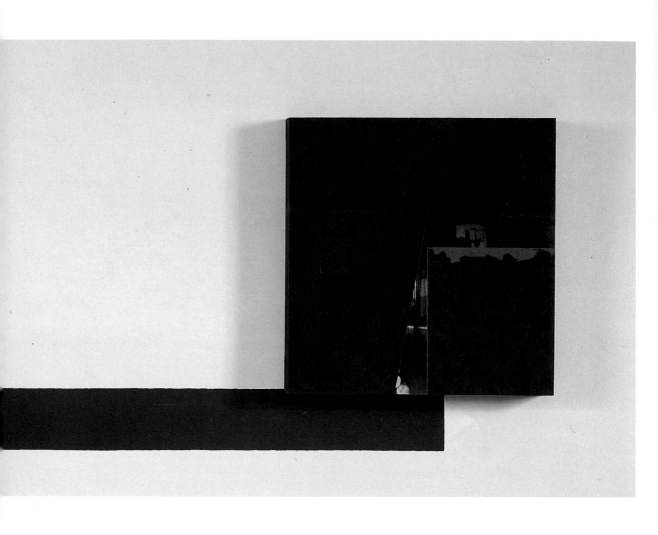

Sans titre, 1987.

Sans titre, 1987.

Sans titre, 1987.

2
Coupes / Cutting and Cupping

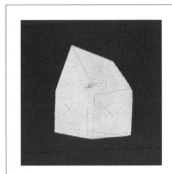

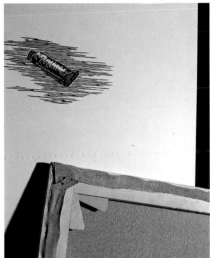

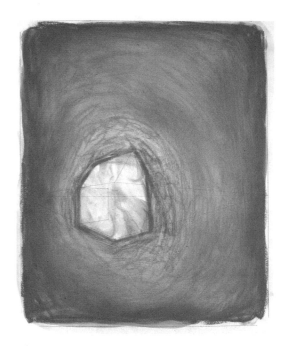

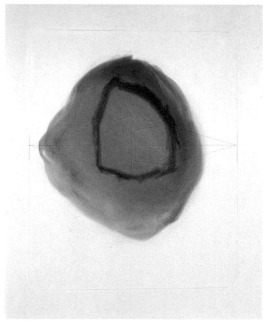

Maison, 1988.
Maison, 1988.

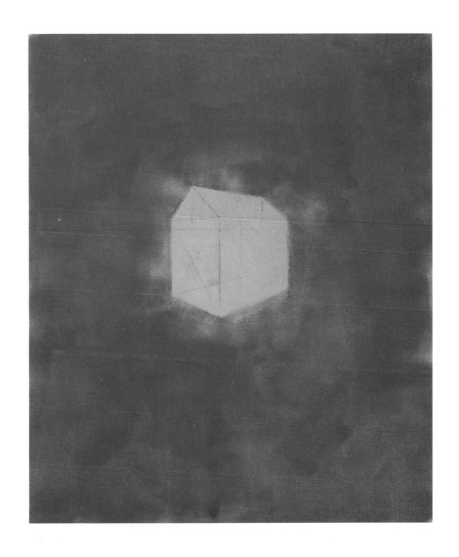

Sans titre, 1988.

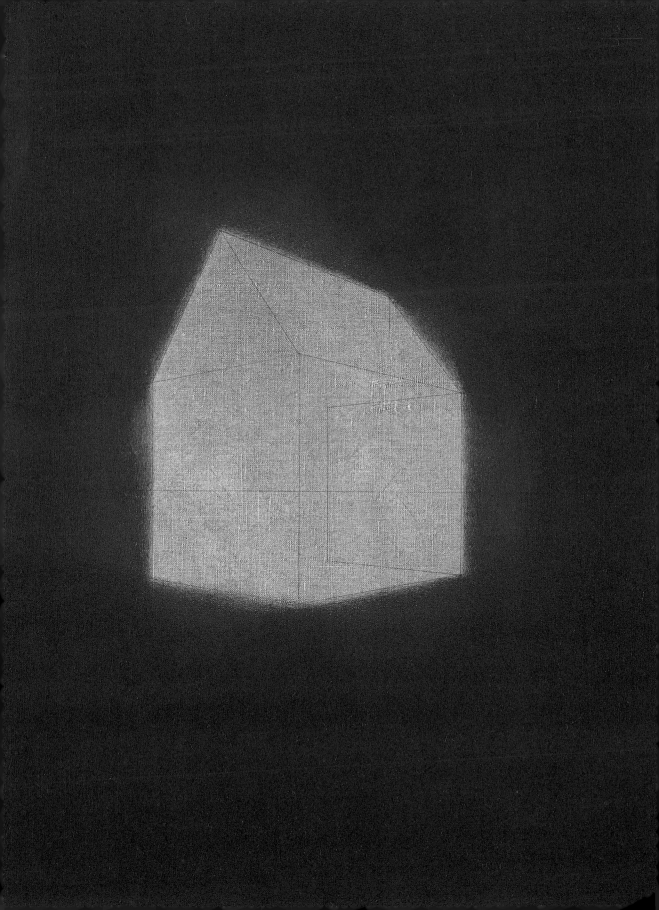

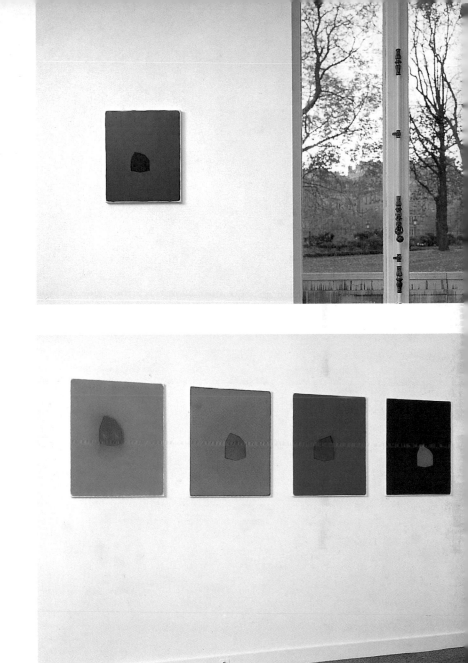

Vues de l'exposition Rouge, vert et noir,
Centre national des arts plastiques, Paris, 1989.

Ci-contre : Sans titre (détail), 1988.

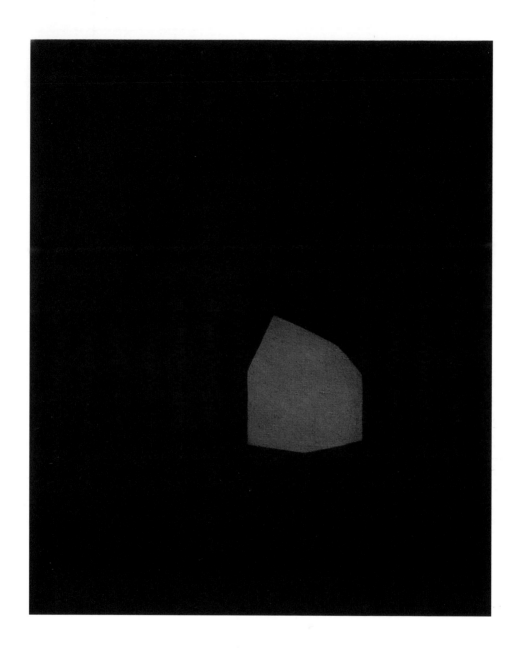

Sans titre, 1988.

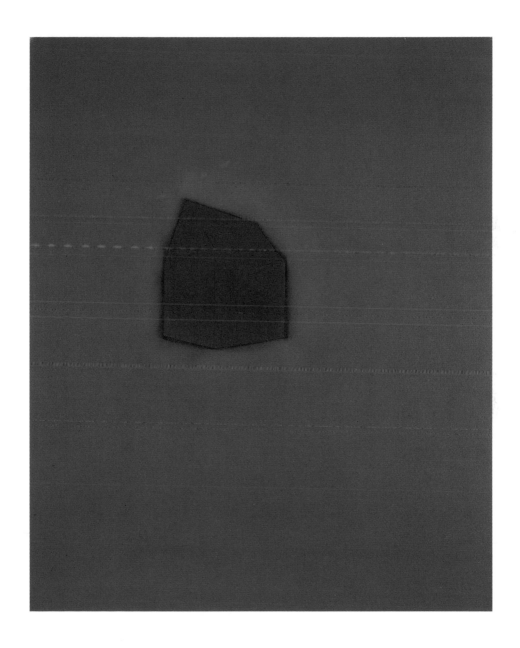

Sans titre, 1988.

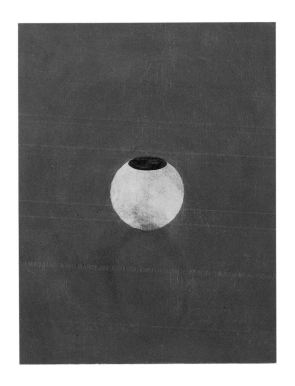

Vrai, 1989.

*Ci-contre : exposition au Vereniging voor het
Museum van Hedendaagse Kunst, Gand, 1990.*

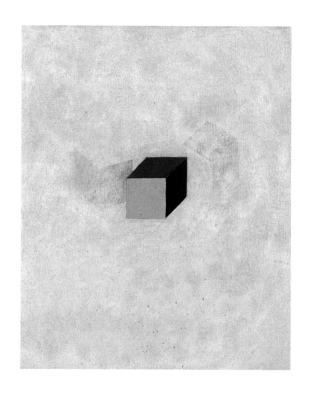

3 F, 1990.

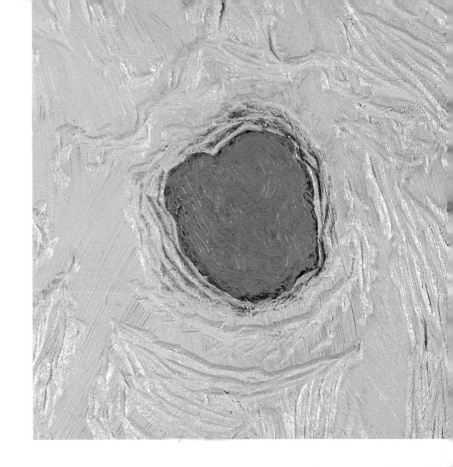

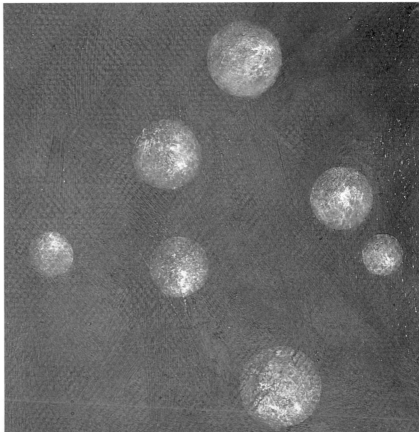

Quelque chose de confus (détail), 1989.
Bleu (détail), 1992.

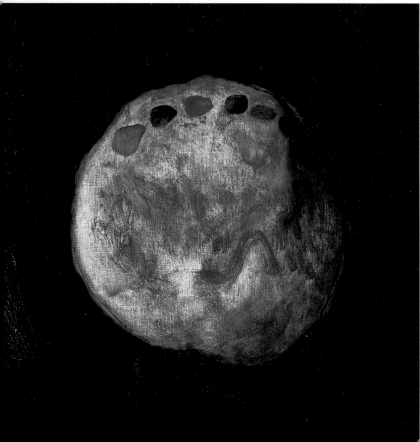

Contenant (détail), 1989.
Palette (détail), 1991.

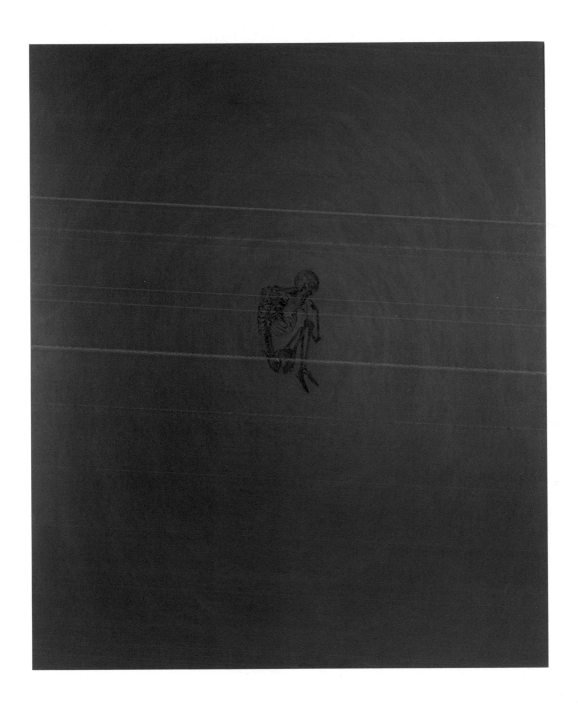

Encore un effort, 1990.

Fragments parés / Dressed Pieces

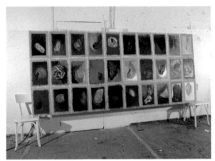

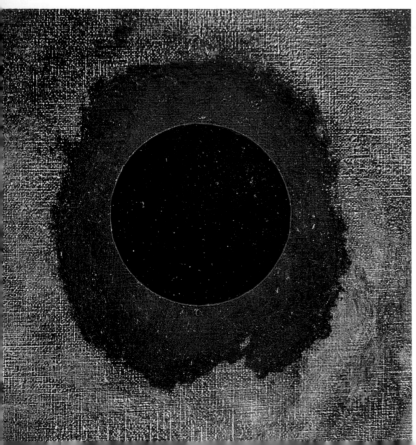

Mouvements x 2,
centre Georges-Pompidou, Paris, 1991.
Objet (détail), 1990.

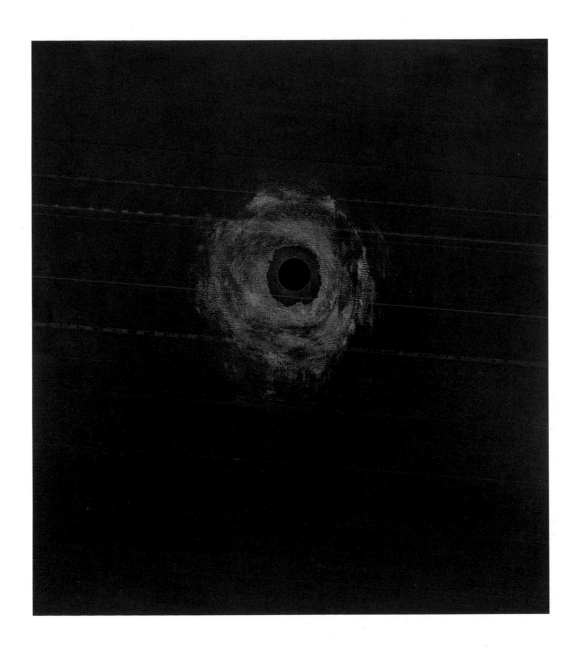

Objet, 1990.

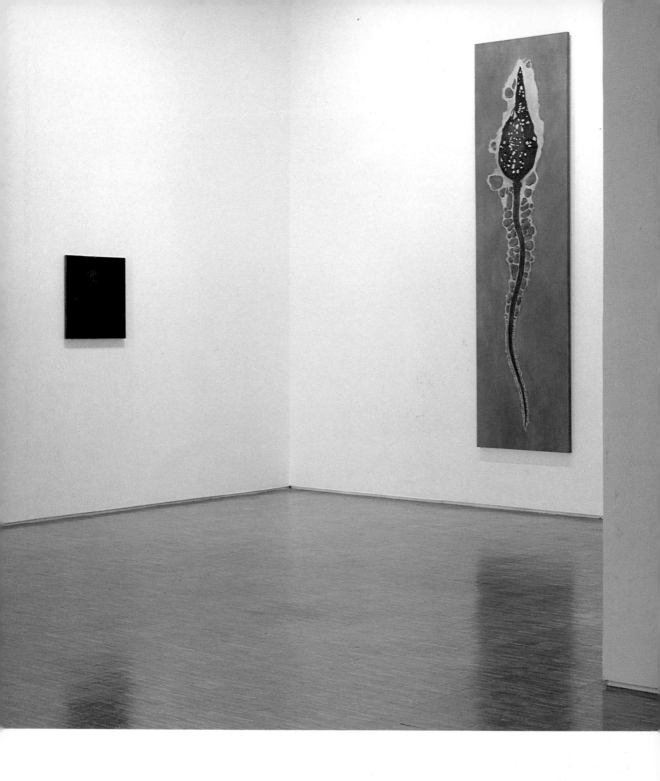

Mouvements x 2, centre Georges-Pompidou, Paris, 1991.

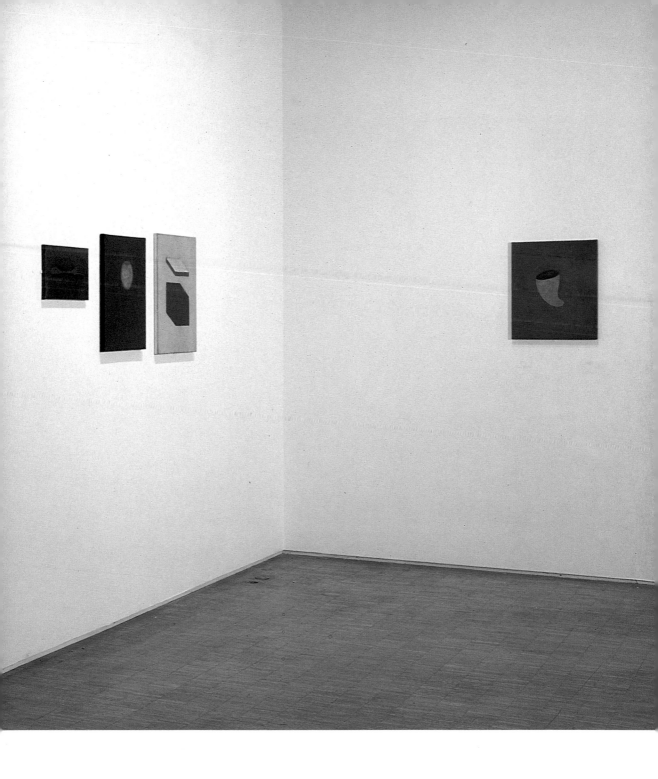

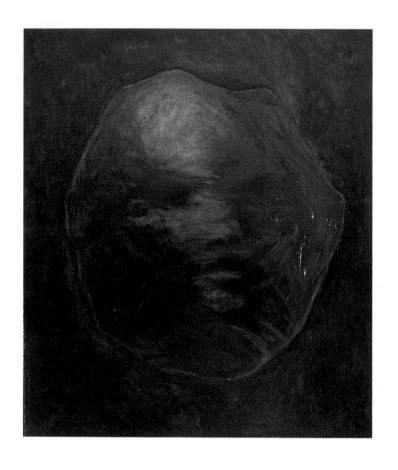

Tête, 1991.

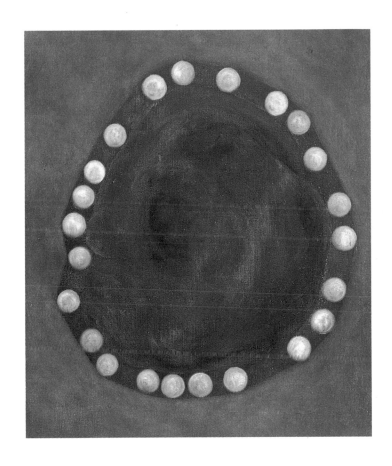

L'Avaleur, 1992.

Body Trap, 1991.
À gauche, en cours de réalisation ; à droite, achevé.

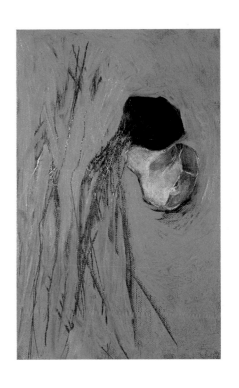

Body Trap / Nature, 1991-1994.

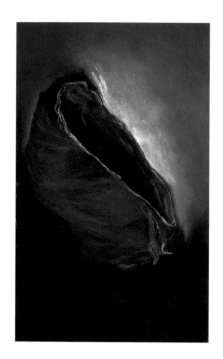

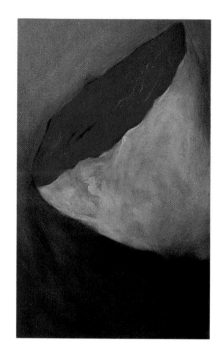

Body Trap, 1991.

Body Trap, 1991.

Natures, exposition galerie Art Attitude, Nancy.

65

Le tout dans du bleu courant d'air

Programme culturel de la Fondation de France, projet « Nouveaux commanditaires »

Des patients en postcure de désintoxication se rendent dans l'atelier de l'artiste pour y « déposer », y reposer le regard. Lors de cette rencontre devant la peinture, des paroles s'échangent, des silences portent. Puis de nouveaux tableaux, élaborés dans le mouvement de ce moment, sont proposés à la rencontre suivante.

Différente d'une simple visite d'atelier, cette étroite relation à la commande, au destinataire, induit de nouveaux rôles et bouscule les comportements.

De la tentative de nomination d'un sujet à peindre, un nouveau lien au monde se construit : « Le tout dans du bleu courant d'air. »

La question de l'apparition se donne à voir au travers d'un document vidéographique et d'une suite de tableaux. Un souci pictural se solidifie : une plus grande facilité d'accès à l'œuvre.

The Whole Thing in Breeze Blue

Cultural Project Sponsored by the Fondation de France; New Commissioning Agents

Outpatients in an addiction treatment program go to the artist's studio to "register" and rest their eyes. During this encounter with painting, words are exchanged and silences borne. New paintings, springing from the movement of that moment, are then presented at a following encounter. Unlike a normal studio visit, this close involvement in the commissioning process, in an artist-client relationship, produces new roles and alters behavior. An attempt to name a subject to be painted can create a new link to the world: "Paint the whole thing in breeze blue."

The question of apparition is rendered visible through a videotape and a series of paintings, consolidating another pictorial concern: greater access to the art works.

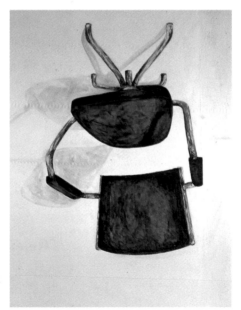

Fauteuil, 1992.

Mystères / Mysteries

Double toxiques vers l'Orient, 1993.

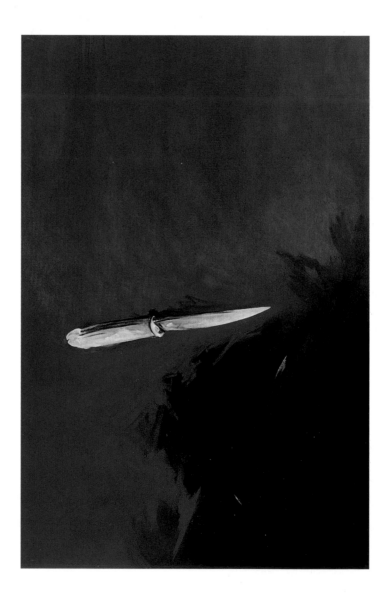

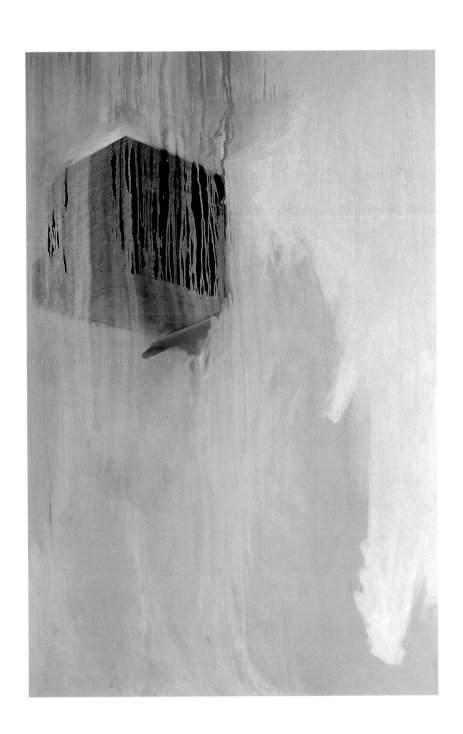

La fin du pouvoir des images, 1994.

Outil, 1993-1994.

Détaché, 1993-1994.

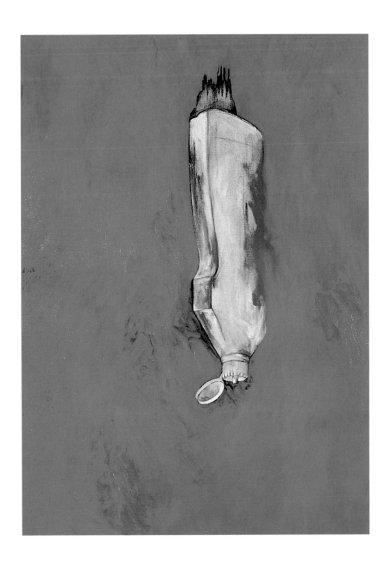

Orient, 1993.

Fleurs, 1993.

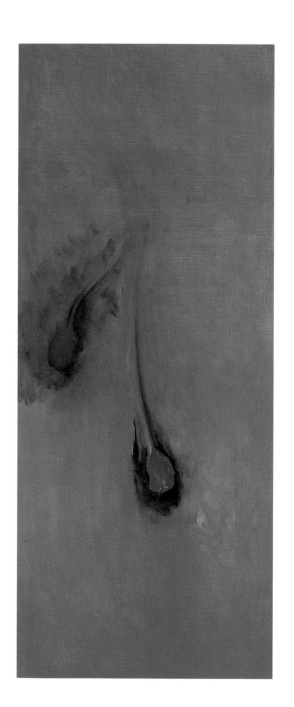

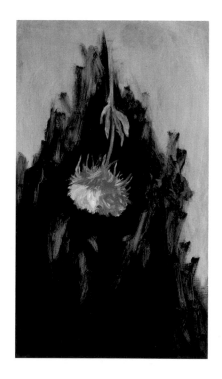

Fleur, 1993.

Ci-contre : Vue d'atelier,
Jérusalem céleste en cours de réalisation,
Arques-la-Bataille, 1994.

Orange, 1993-1994.

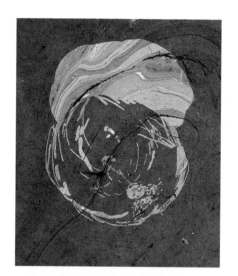

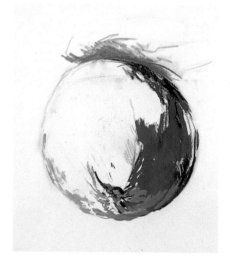

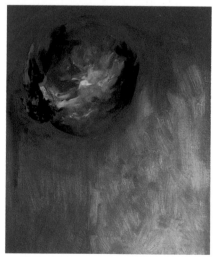

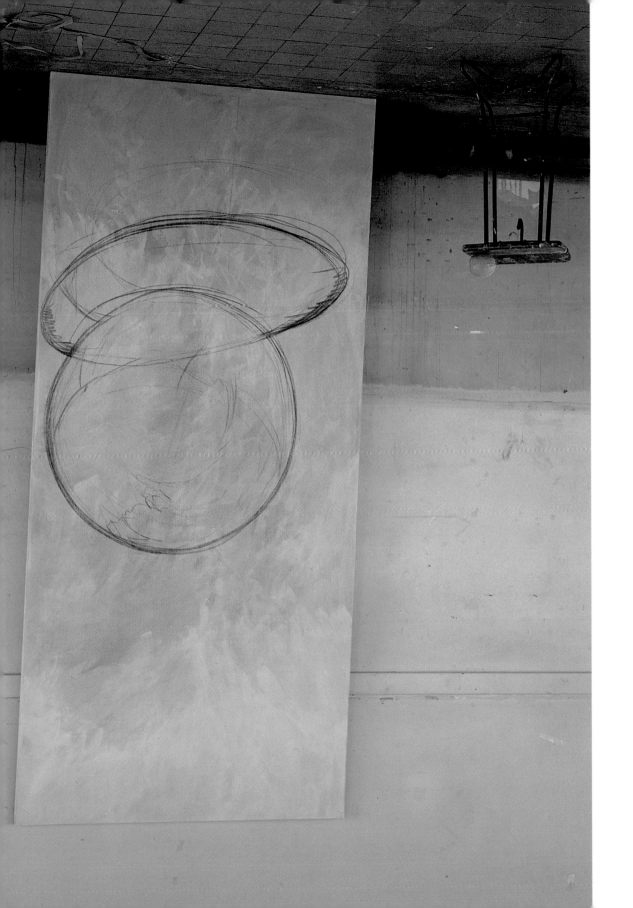

Les Astrolabes, Jérusalem céleste,
église Notre-Dame de l'Assomption,
Arques-la-Bataille, 1995.

Les Astrolabes, Pépins,
église Notre-Dame de l'Assomption,
Arques-la-Bataille, 1995.

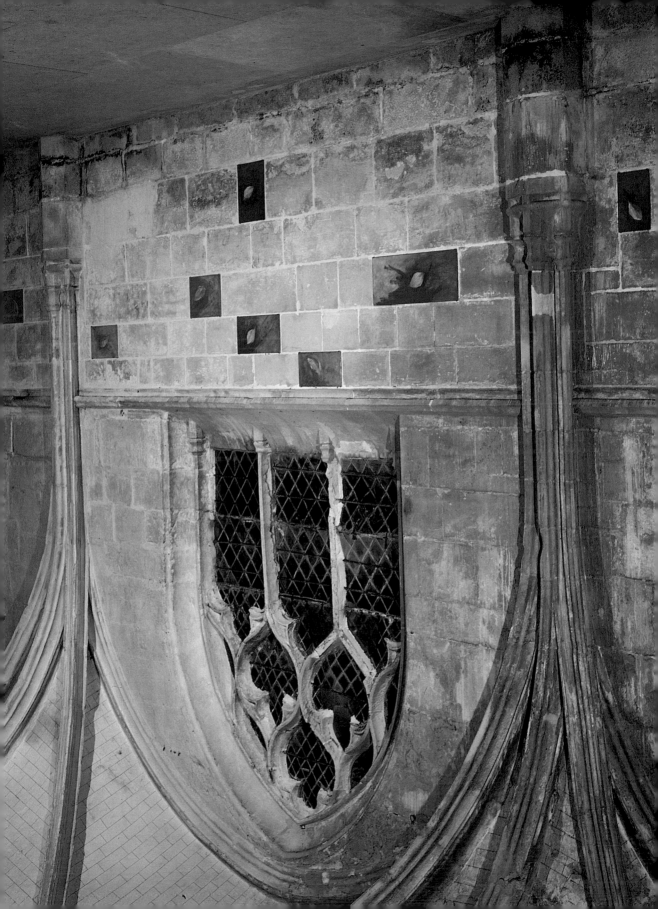

Vue d'atelier, « buisson ardent » en cours de réalisation, Le Havre, 1995.

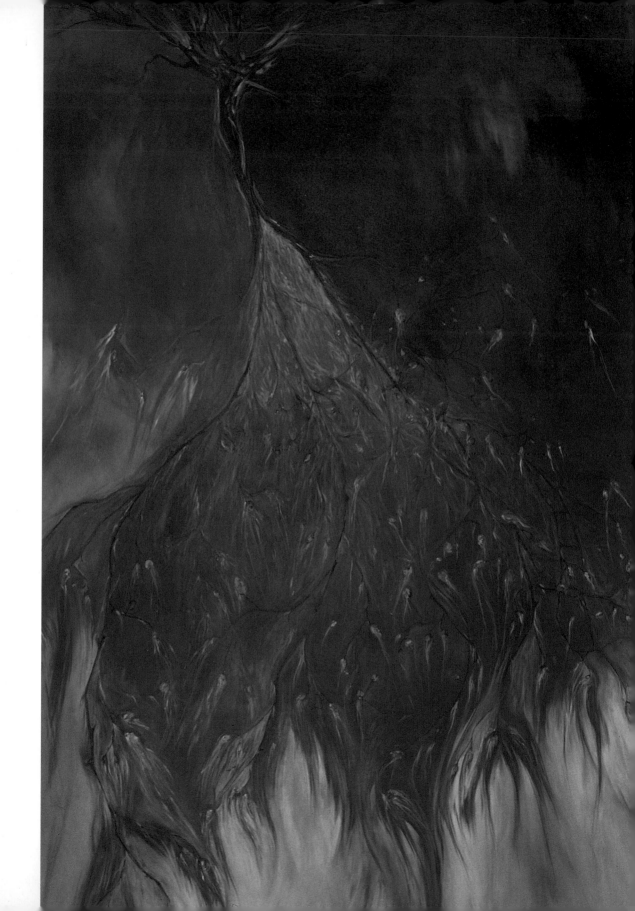

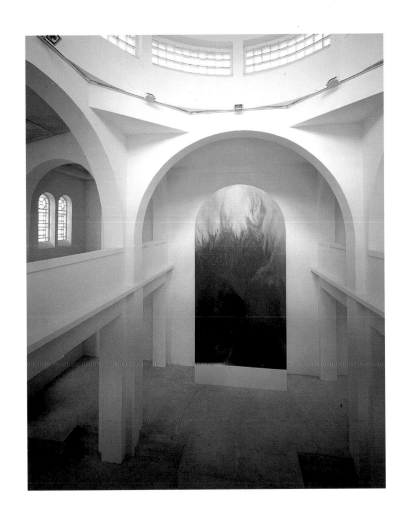

« buisson ardent », synagogue de Delme, 1996.

Ci-contre : « buisson ardent » (détail).

« buisson ardent », chapelle des Cordeliers, Nancy, 1996.

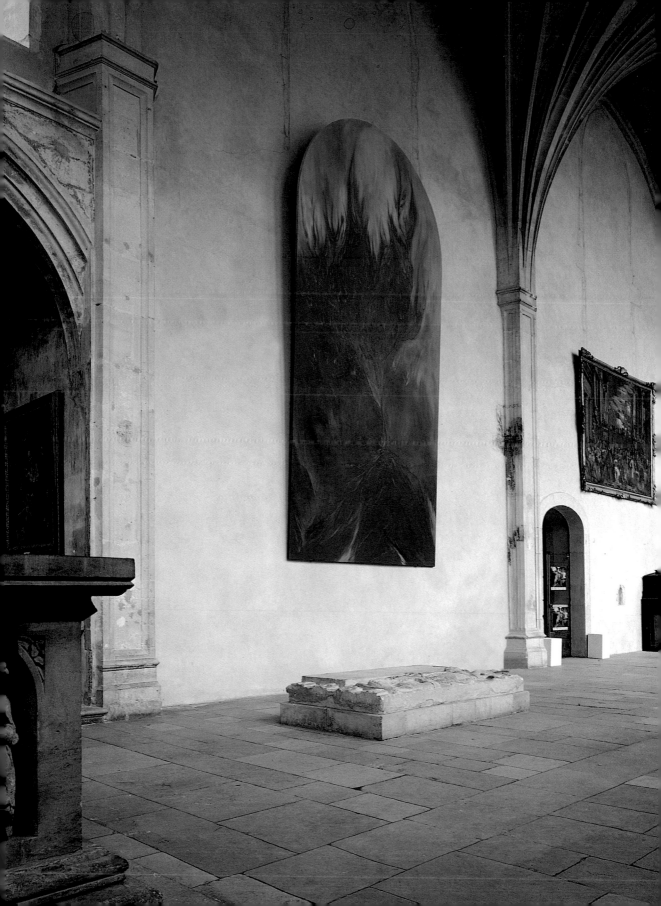

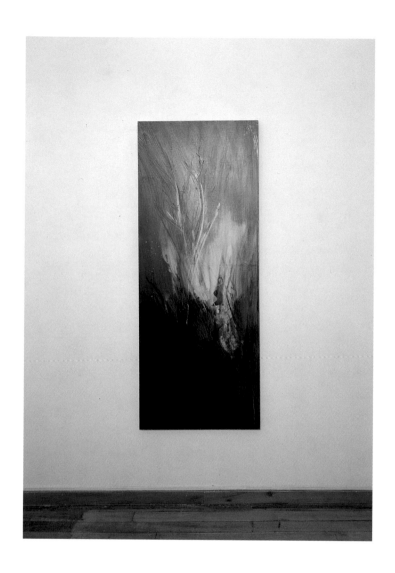

Natures, 1996.

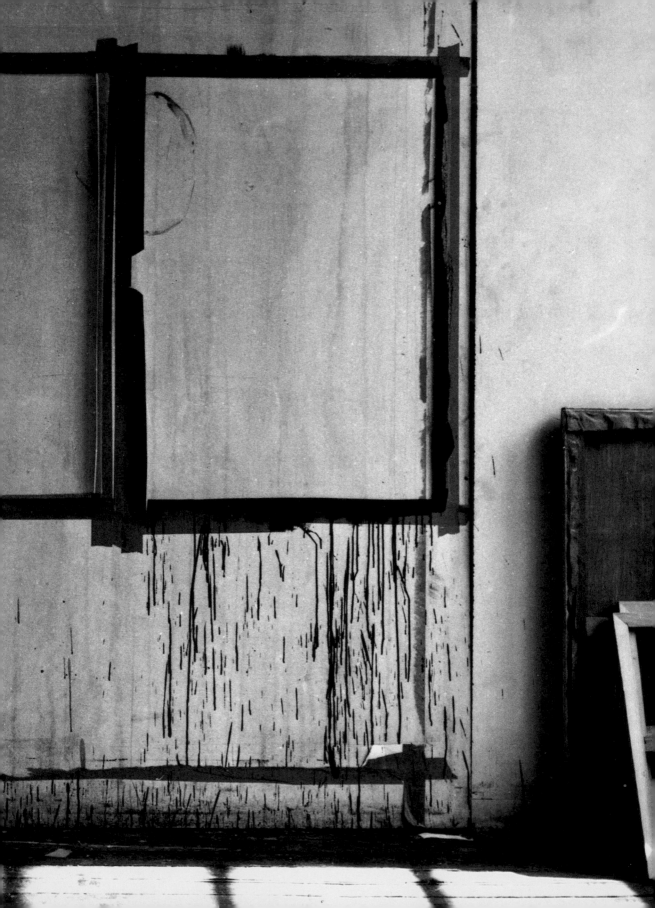

An Artful Anatomy of Painting

The following text deliberately follows Bruno Carbonnet's career chronologically in order to keep readers close to the work, leading them little by little to a larger perspective on the œuvre, its allusions, and its aims.

An emblematic work, entitled *43, rue La Bruyère*, inaugurated and prefigured the work Bruno Carbonnet would carry out over the next seventeen years. The title refers to the address of a private apartment where several artists met to show their work for a few days during the Paris Biennial of 1980.

This site-specific piece was set on a glass pane placed symmetrically between two reception rooms with mirrors that reflected the image *ad infinitum*. Carbonnet's silk screen reproduced *The Artist Drawing a Reclining Woman* by Albrecht Dürer, which illustrated Dürer's method of drawing a nude.[1] Below that image, Carbonnet copied the grid demonstrated in the drawing. Dürer's drawing is a seminal image for Western painting insofar as it unites art's intellectual, scientific side with its physical, sensual side. The drawing is more than a mere demonstration of geometric perspective, for its vanishing point turns out to be the model's genitalia, making the artist's point of view identical with that of Courbet's notorious *Origin of the World,* which created a sensation when it resurfaced in the 1980s.

At that very moment, European and American art markets were largely promoting figurative painting. The Paris Biennial partly reflected this situation, but here again Carbonnet, who participated in the biennial, remained in the background.

Carbonnet's early drawings and installations maintained a self-referential distance from that context. They expressed above all a young artist's interrogation of the role and meaning of art. Generally linked to, or even generated by, a specific site or event (exhibition, publication, etc.), such works consequently had an ephemeral existence.

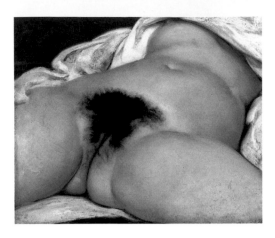

Gustave Courbet, L'Origine du monde, 1866.

43, Rue La Bruyère shared those features – which would disappear little by little – all the while introducing specific concerns whose permanence retrospectively endowed the piece with its full significance and inaugural scope.

The first of these concerns is the strong presence of an image which, however discreet its own occupation of space, was inevitably visible from every spot in the exhibition. Then comes Carbonnet's attachment to a single image or seminal utterance; the object of this attachment is an image of scientific purport yet with sexual connotations. Finally, in retracing the grid below the depicted image, Carbonnet pivoted the plane by 90 degrees, thereby placing the viewer in the exact perspective situation described by Dürer, that is to say opposite a flat, transparent cross-section of the rays that go "from the eye to the object it sees". And the question of cross-section, like that of a physical link between eye and object as established by perception, would articulate the best part of Carbonnet's future work.

Dispositions

In 1985, *Les Peintures* [Paintings] indicated that Carbonnet was adopting a new position. In fact, this piece involved a series of five collages against a ground vertically divided into two parts – black canvas and white paper. A central motif was formed by a collage of pictorial and graphic elements assembled from "studio remnants" (drawings and reproductions of paintings). Certain signs were repeated and linked to Christian iconography, such as the cross (seen as central motif and detail in a reproduction) although Carbonnet primarily employed them as painterly signs and stereotypes. He was clearly still interrogating painting, not yet truly practicing it.

The title of the series states the nature of his interrogation, for despite the techniques of monochrome and collage it is the issue of *painting* that is raised. Meanwhile, Carbonnet's discovery of Signorelli's frescoes in the Duomo of Orvieto destabilised his artistic position, founded above all on a critique of the euphoric, spontaneous painting then fashionable, without however

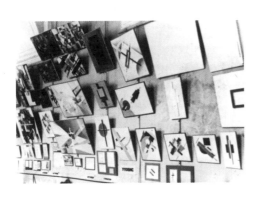

Exhibition of Kazimir Malevitch's works.　　　　　*Sans titre (detail), 1987.*

totally accepting the critiques proposed by preceding generations. With reference to those earlier critiques he produced, just prior to *Les Peintures,* an ironic and complicitous piece entitled *La Vallée des artistes conceptuels* [The Valley of Conceptual Artists] in which a marble quarry was repainted to depict – when seen from a plane – a city from another age.

Around 1985/1986, Carbonnet also used scientific images from specialized magazines, which he backed on stretched canvases. Collage became less and less visible, however, as his painting got underway.

His participation in the Ateliers de Recherche Contemporaine (ARC) at the Musée d'Art Moderne de la Ville de Paris in 1986 provided the occasion for a new, untitled, set of paintings. This time collage preceded the execution of the painting: the raw material was composed of cut-up negatives assembled under an enlarger. The resulting print therefore provided a unified surface, backed and stretched on a frame, that served as a support for the painting. The fact that the negatives were discovered in a garbage can and recycled does not signify the artist's indifference to the images themselves. In general, although Carbonnet relied on "found" images in those days, they did not really introduce a chance element into his work. They were found precisely because sought (from highly varied sources) and then carefully selected; in this case they represent utilitarian objects, machines, suitcases, mattresses – all industrially reproducible. A heavy frame reinforces the mechanical, "objective" dimension of this work. The compositional effects mainly align the luminous, sometimes contradictory features of the montage of black and white negatives. Meanwhile, the muted tones of red/brown/green paint act as a mask or, alternately, as an aperture from which a cruciform composition re-emerges.

This cruciform composition would dominate the series that Carbonnet now calls *The Way of the Cross.* The complete series was exhibited as part of the French selection for the 1987 São Paulo Biennial. Some twenty works were elaborated around a primary image, itself the product of a complex apparatus: the inside of a camera, flattened into a cross, recorded its own image via

a video camera linked to a monitor displaying its image. The photograph was thus the sensory output of the luminosity of the screen. This primary image was then elaborated like an icon. Backed on wood, and sometimes re-framed, it was partially covered in zones of thick impasto. Sometimes the stretcher itself covers fragments of photographic images. These cut-out, superimposed surfaces produce a shifting sense of space in which the masked sections and the effects of discontinuity – of image and substance – generate a certain violence, a violence further stimulated by the touches of red that punctuate them. Overall stability literally rested on a stripe painted along the wall where the canvases were hung.

Although Carbonnet denied it at the time, the reference to Malevich is now unmistakable. The impact of several Paris exhibitions of Malevich's paintings,[2] as well as of photographs of touring shows, influenced his whole generation.

The goal behind multiplying materials and processes, complicating an initial system subsumed by the image, and making various cross-references, was to create an enigmatic image, to find stability for disorder. Complexity of implementation aimed at a complex effect – which Carbonnet would then pursue through different means.

That same year, a few less unruly images offered different keys to the artist's quest. While investigating the making of paint,[3] Carbonnet discovered the artisanal and archaic aspects of paint production during his visit to the Lefranc-Bourgeois factory.

He was impressed by the organic components of key natural materials: mummy brown, Senegal gum, ivory black, Indian yellow, etc. A scant ten works reflect this new register; they employed various engraving techniques (linocut, lithography, dry point) either to depict tools (tubes, pigment blender) or to reproduce names and words – "sepia", "residue of the urine of Indian cows fed on mango leaves" – written backwards against a colour that simultaneously evokes earth and flesh. The sole harshness of these works stems from Carbonnet's technique. Although the process is manual, its mimicry provides a framework for left-handed writing. Since it is characterized by the inversion phenomenon, engraving – like photography of yore – yields surprises and new developments. Its speculative dimension (backward thinking) nevertheless remains attached to the hand, a physical attachment intensified here by the foregrounding of bodily products – humours that later constituted another theme of his *œuvre*.

Cutting and Cupping

In early 1988, Carbonnet found a type of unity for his images by starting with an archetype – the image of a house – and then fully assuming pictorial processes. Only minimal signification was retained: the outline and structural lines of the house, projected from the the edges of the canvas. These lines remain visible since the first thin wash of colour was wiped off. Other overlapping fields of colour were then added around the central motif, producing a halo effect reinforced by the white of edges of the canvas, which the paint never quite reaches. This series brings

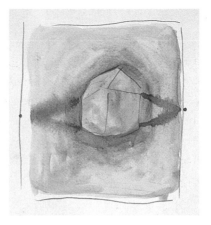

Brun de momie, 1987. *Maison, 1988.*

straightforward resources, such as standard stretchers and an oil technique that renders colour in all its luminosity into play. A self-imposed rule entailed never spending more than one day on a painting, worked horizontally. Every new day therefore brought a new painting, linking art work to life — and vice versa. Nor are the houses presented solely as an excuse for perspectival construction. Dwelling also means to stay, to remain. Socially speaking, a house is strongly connected to identity.

The house thus evolved from central image to an image of the centre — simultaneously geometric object and the space of a body, which the handling of colour and matter allow to breathe. Colour is not the object of scientific analysis; used for the first time fully and freely (Carbonnet spoke of "finding his range" in those days), it played on sensorial combinations determined by perception. The houses were drawn in transparence, transforming each one into a matrix that reveals its interior and exterior at the same time — the time of a painting. Having attained this concordance of time, Carbonnet found a pictorial unity that matched what it represents: a home base.

The thirty or so paintings selected from roughly over a year's worth of work led to a most appropriate exhibition in which the whole set was shown together for twenty-four hours before being dispersed.[4] It was through this series — the most modest in means yet the most efficient to date — that Carbonnet revealed his pictorial ambitions.

Once he had fully accepted the medium of painting, the nature of the images manifested by that painting became distinct from his earlier work. The lines of interest and allusion that continued to weave through his oeuvre abandoned the register of critique for that of imagination. Associations became freer, less didactic, and were enriched with a complexity and mystery that replaced the initial enigmas. It is important that Carbonnet's pictorial commitment be understood from this perspective, beyond the simple materiality of the medium.

Encore un effort [Keep Trying] was the title given to a skeleton curled within a whirling red ground. In this large format, as in the smaller paintings done just after the houses, an analogy is

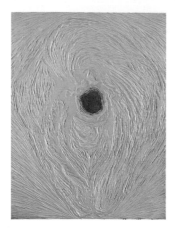
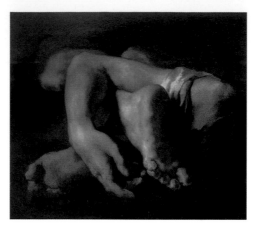

Quelque chose de confus,
1989.

Théodore Géricault, Fragments anatomiques,
1818-1819.

established between what the painting shows, what it represents, and what it signifies as a cultural object (as the title's allusion to De Sade might suggest). For all its ambiguity, such painting therefore pretends to an effect of reality. As a structure stripped of flesh, floating in blood, this painting becomes yet another metaphor.

It was at just that time that Carbonnet gave the generic name of "containers" to paintings that evoked identificatory relationships by returning to reality. *Vrai* [Real] is a bulging eye seen in profile against an orange ground, harking back to Dürer's 90-degree rotation and echoing Lacan's injunction – which Carbonnet likes to cite – "don't forget the slit [*coupe*] of the eye"[5]. A slit, which sections, permits a two-dimensional vision even as it opens into a cup that contains something – the very task of a painting. That task is the object of repeated visual allusions: azure blue contained by earth brown, milky white spilt on azure ground, and sliced spheres (including the bowls of hell's cauldrons). More explicitly, a cap-like cornucopia, *C'est sale* [It's Dirty], harks back to the iconography of nymphs and fauns that still haunt painting. For example, take the trophy beside the sleeping nymphs: the horn caressed by a sleepy hand is next to animals whose blood oozes among feathers and fur while the satyr, in the now canonical position of Dürer's artist, observes the object of his desire. Or take *Quelque chose de confus* [Something Muddled], a linocut dye where only the colour – bright yellow – refutes the impression of pubic hair swirling around a blue hole.

Avec des petits bruits [With Small Sounds] evokes nothing less than the ultimate fate of the body: a box made to the body's proportions, a "slab" floating like a promise of the resurrection of the body – matter takes its revenge in paint.

Dressed Pieces

These signs of cutting and cupping, whose symbolic representation is reinforced by the material unity of Carbonnet's paintings, found great precision immediately following – almost simultaneously with – the "containers".

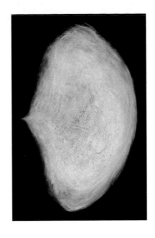 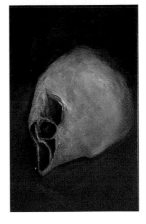

Humeur, 1990. *Body Trap, 1991.*

Up to the twentieth century, the depiction of cut-up bodies belonged to two iconographic categories (with the remarkable exception of Géricault, who made it an autonomous subject): medical (the limited corpus of "anatomy lessons") and, more commonly, religious (martyrdoms). Among the martyrs, two rather popular saints were rarely depicted, due to the nature of their affliction – Lucy had her eyes torn out, Agatha had her breasts cut off. Zurburan painted them, however, each bearing her attributes on a dish.

In Carbonnet's shift to a more direct register of corporality and humours, a strange painting of 1990, *Cercle* [Circle] plays on container/contents: what was at first glance a glowing sphere on blue ground rapidly becomes a cellular composition of matter, an aggressively spreading structure, a virus – *the* virus. *Monstre* [Monster], in an exaggeratedly vertical format, inflates a microscopic drawing to the scale of a prehistoric animal. The tension that results from this shift in scale is underscored by a green-and-purple harmony accented with white. The variation in scale and chromatic register was one of the issues behind a show that displayed these paintings alongside the "containers"[6].

Anatomical expressiveness became clearly apparent in *Humeur* [Humour], a finger-painted whitish mass on a violet ground, whereas *Paysage* [Landscape] mapped a tumorous, volcanic terrain that seems ready to explode. These images of the body's interior – inspired by biopsies and dejecta – convey a coldness that is more aesthetic than clinical. Free in the *doing* of painting, Carbonnet endows all these paintings with a certain material preciousness: each painting not only provides a handsome setting for representation, but is a gem in itself. *L'avaleur* [The Swallower] underscores this idea of "setting", thanks to a ring of teeth that suggests a pearl necklace, and to the lush complementarity of a green satin ground with a centre of velvety, organic red. The reasonable size of this painting contradicts the cosmogonic structure of its composition, which makes a tooth seem halfway between pearl and heavenly body. Extending this same logic, *Objet* [Object] clearly designates a hole, its monumental scale being inversely proportional to its original source of inspiration.

Stranger, in this context, is *Tête* [Head]: a face on a meteorite, an apparition painted with transparent strokes evoking shreds of ghostly skin. Given its power of repulsion and mystery, this is one of those pieces that, within an artist's oeuvre, resist analysis and sometimes only assume their proper place from the perspective of time. A perspective probably still lacking today.

Carbonnet pursued his organic series from 1991 to 1993 with *Body Traps* – bodies as traps or traps for bodies?

Describing *Body Traps* as a series rather than a set is justified by the process employed by Carbonnet. He produced thirty small paintings of identical format on a large canvas divided into thirty equal compartments, then cut them out and mounted them separately on stretchers. He thereby mobilized a single space within the piece all the while working on each of its various elements. This concept of a series is at the heart of modern painting, yet the most pertinent allusion in this instance is somewhat anterior, namely Géricault's *Croupes* [*Rumps*]. Formally, first of all, Géricault decided to depict twenty-four horses' rumps (and one breast) on three horizontal levels. He was obviously not only interested in variations in form, light, colour, and substance, but also fascinated with animality, with physical power, and with fragmenting the body. Regarding this fragmentation, Carbonnet alludes to Géricault on two levels: first through his serial approach, and then through his choice of anatomical fragments as subject – which seemed scandalous in the early nineteenth century. In this respect, Géricault represents a model of transgression because he worked at depicting what society masked (along with its collateral connotations of dissection, madness, and cannibalism). Fascinated by Géricault's undertaking, as well as by his ability to render the horrible beautiful, Carbonnet began the series of *Body Traps* with drawings inspired by anatomy and dissection textbooks. The subsequent stage of painting, however, blurred the identification of these "pieces of innards". More precisely, colour clouded the initial meaning insofar as it avoided the chromatic range associated with humours and organicism, and relied instead on cooler hues more evocative of the vegetable or mineral kingdoms. It was thus here that Carbonnet evoked – more elliptically than in previous paintings – the image of a fleshly flower or gem. Colour was handled like an element of finery (Carbonnet admits to having been troubled by the organic origin of certain cosmetics). The large canvas – transformed into a vast palette – was photographed at different stages of its development, revealing that certain components went through phases that are unrecognizable in the finished works. Indeed, after having been cut asunder, each part became autonomous, and Carbonnet ultimately re-worked them all. The order in which they were to be viewed (top to bottom) changed several times, as did chromatic harmonies. The wax-and-oil technique permitted rapid work by reducing drying time, and lent a transparency to the successive layers. The surfaces of these layers were also sometimes attacked with acid, thus revealing the various strata of elaboration. Out of thirty components, only twenty paintings were retained. At the moment of separation, each one hardened up as as it fled the harmony of the set.

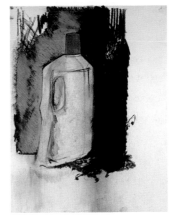

Fourchette, 1994. *Rouge, 1994.*

Uncertainty as to the depicted object can make these paintings seem disconcerting, as does their rich handling, whether viewed singly or in small groups. In both subject-matter and execution, they radically express the deep cut running throughout Carbonnet's oeuvre, on which the substance of paint acts like an ointment.

Mysteries

In the meantime, Carbonnet spent three months in India, and this experience led to a profound shift in his thinking and artistic awareness. The effects of that trip can already be glimpsed in *Body Traps*, via certain chromatic harmonies and several plant-like forms. It is always risky to try to neatly encapsulate the impact of a voyage when it has been fully experienced on the real and symbolic levels, just as the attempt to identify visible results can over-simplify things. In this case, Carbonnet acknowledges first of all his immersion into an unknown and unknowable universe, at a healthy distance from Parisian life. But he was above all infused with a spiritual dimension that dovetailed with his own personal quest, notably pursued through his decision to turn to art. On his return from India, Carbonnet painted a small series of everyday objects – displaying the same tension as *Body Traps* – inspired by the home-made altars found on Indian street corners, which express the ritual aspect of everyday life. *Détaché* [Detached], for instance, exhibits not only this attitude but a whole state of mind. A bottle of household cleanser glows against a celestial background, humble yet dazzling. A certain number of these objects are tools – all are directly related in scale, and can be seized by the hand. A tool represents an extreme example of the relationship of exchange between body and object, of that circulation of energy by which Carbonnet wants to unite East and West. This can also be seen in *Doubles toxiques vers l'Orient* [Toxic Twins to the East], the image of a knife whose blade is appeased by its floating position in space.

Like his objects, Carbonnet's flowers display a simplicity of observation that allowed him to evolve toward "a naive eye". Like the objects, they can be held in the hand. And the time devoted

to each painting depended on how long the flowers lived. Carbonnet wanted to convey the simple harmony of things in these paintings via a more direct representation, a more immediate identification. The aim was to husband the mystery of painting through recognition of form and through immediate attachment to the special chemistry of colour and light, thereby provoking a kind of effusion with the world. The flowers, like the objects, were painted a little larger than life-size, as though seen by a child with all a child's capacity for amazement and wonder.

This childlike gaze governed Carbonnet's next piece all the way from elaboration to exhibition. In 1994, following discussion with the heads of a local "Art, Culture, and Faith Association", Carbonnet was commissioned to handle, as he saw fit, the theme of the New (or Heavenly) Jerusalem. The work was carried out during a teaching residence at a public school in Arques-la-Bataille in northern France, and culminated in 1995 with an exhibition of the commissioned piece alongside art work by the children on the same theme. The show was held in Arques-la-Bataille's still-active church. The source texts for *Heavenly Jerusalem* were the *The Revelation of Saint John* and Augustine's *City of God*. Carbonnet adopted a clear position vis-a-vis the new demands of commissioned, religious painting. His previous experience taught him to adapt to situations and to respond to constraints, just as he always forthrightly confronted source images and texts. This time the source was of another kind, one that suited the extreme freedom he was granted in fulfilling the commission. Carbonnet attempted to give this freedom its full scope by focusing above all on the work of painting. In this context he quoted Matisse's reply to Picasso on the faith entailed in Matisse's work on the Chapel of Vence: "For me, it's all essentially a work of art. I meditate and steep myself in what I undertake. I don't know whether I'm a believer or not. Maybe I'm somewhat Buddhist. The main thing is to work in a state of mind similar to prayer."[7]

The first liberty that Carbonnet took entailed abandoning the traditional iconography of the *Heavenly Jerusalem*, a theme that has been depicted since the fifth century. Artists have usually remained faithful to its description in *Revelation*, but it has also inspired ideal cities or been given the features of an earthly city, as when Dürer modeled it on the city of Nuremburg.

Carbonnet depicts it in the monumental form of an open orange, displaying skin and flesh, floating like a planet in a bluish space. This vision reveals inside and outside in brilliant colours – fruit, heavenly body, and organ all at once. The round form enables Carbonnet to avoid the quadrangular depictions generally associated with images of a city (and more specifically of John's description), even as he adopts heaven's special symbol of the circle.

The space of the painting itself is contradictory insofar as the canvas, having been rotated during execution, assigns lighter tonal values to the bottom, which means that the sense of movement is no longer clearly upward or downward.

The cosmogonic configuration of the painting invokes the myth of creation, including artistic and everyday creation. Similarly, it replaces the materials cited in John's text – precious metals

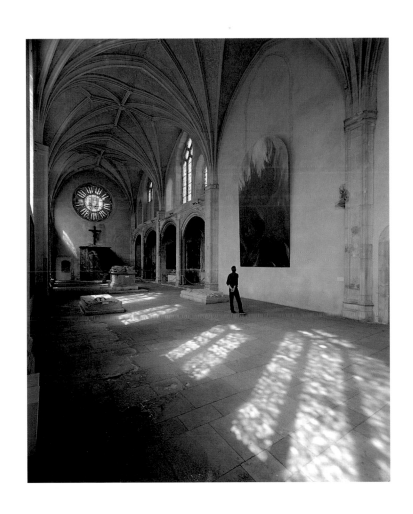

"buisson ardent", chapelle des Cordeliers, Nancy, 1996.

Nuage, 1996.

and gems — with the sensuousness and fragility of flesh. Carbonnet here alludes to an engraving he executed in India, where oranges — whose name means "inner perfume" — constitute an offering traditionally made to travellers.

For Carbonnet, therefore, *Heavenly Jerusalem* in no way represents utopia. It exists in the space of the painting with the same reality as a piece of fruit that can be grasped. Painting is the concrete site of an artist's exercise of freedom.

For the Arques-la-Bataille exhibition, Carbonnet produced little paintings on wood, representing orange seeds, which he set among the stones along the wall of the nave, like a fragile contribution to the stability of the edifice — the infinitely small here supporting the monumental, like the children's drawings that surround his work.

As chance programming would have it, Carbonnet soon found himself in a similar situation: just after *Heavenly Jerusalem*, the artistic committee at a highly contemporary synagogue in Delme (eastern France) asked him to execute a work. Already sensitive to the architectural qualities of such a space, Carbonnet perceived its cultural significance in the following terms: "These places of worship seem to carry demands that lead painting in a positive direction. Their architecture comprehends notions of asylum, rest, of a different sense of time....The people responsible for these spaces display special attentiveness and visual sensitivity, as well as embodying a whole ethic. I'm touched by all of these qualities."[8]

The Delme synagogue commission hinged not on the theme but on the very nature of the image to be displayed. Representation is itself a transgression in this context, yet Carbonnet opted for it by returning to the Bible once again. He chose the scene of the burning bush from the book of Exodus, where a modest plant sparks a prodigious vision. From this divine manifestation Carbonnet distilled the theme of a tree that burns without being consumed; contrary to conventional iconography, however, he depicted neither God nor Moses, who witnessed the miracle. In the Middle Ages, the burning bush was linked to the idea of incarnation, and associated with

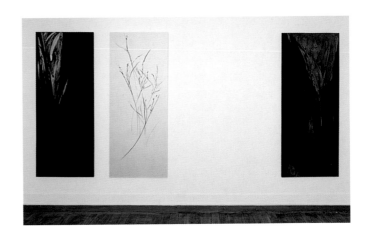

Natures, 1996.

Mary's intact virginity penetrated by the flame of the Holy Ghost Although these symbolic components may have subtly influenced Carbonnet, he was primarily interested in the manifestation of a presence. His bush is an earthly axis that vertically traverses the painting, revealing both roots and branches. The eye can grasp it from two levels of space, the ground floor and the gallery. The vertiginously vertical canvas, rounded at the top, fits into the arcaded architecture in front of the ark of the covenant. Its flaming colour glows in the pure white space of the synagogue. Carbonnet did not want to illustrate the text either literally or conceptually, any more than he did in *Heavenly Jerusalem*. Instead, he intuitively grasped it and then expressed its philosophy through pictorial decisions. Here he claims he wanted to concretise the French expression, *N'y voir que du feu*, liberating its literal meaning ("to see just the flames") from its figurative one ("to be taken in"). The task of painting is therefore emerging as Carbonnet's prime subject, and it is logical that this predominance be affirmed through a confrontation with powerful texts and deep convictions. The large formats – physical manifestations of resistance to cutting and fragmenting – constitute elements of a response to the questions raised by Carbonnet.

Recently, other elements of that response have surfaced in Carbonnet's drawings of clouds, which he observes as they form and dissolve above the sea. In the late Renaissance, beauty was symbolized by a nude woman holding a sphere and compass in one hand (the tools of geometry) and a flower in the other, her head wreathed in clouds.[9] Clouds combine opacity and transparence, are dense yet traversable, representable yet unfathomable, and embody part of the history of painting even as they concretise the cycle of nature. They move forward into an unforeseeable space, one where Bruno Carbonnet's artistic agenda perhaps reflects Augustine's vision: "Behold what will be, in the end, without end! For what is our end but to reach that kingdom which has no end?"[10]

Translated from the French by Deke Dusinberre

Notes du texte français

1. Albrecht Dürer, *Instruction sur la manière de mesurer les lignes, les surfaces et les corps entiers avec le compas et la règle composée par Albrecht Dürer, révisée par lui-même de son vivant, et augmentée de trente-deux figures dessinées par lui-même, comme tout artisan le reconnaîtra, et republiée à l'attention de tous les amateurs d'art,* 1538.

2. Au Musée national d'art moderne, à l'occasion de l'exposition *Paris-Moscou* en 1979 et de l'exposition Malevitch en 1978.

3. Dans le cadre d'une invitation aux ateliers de Fontevraud, durant l'été 1987.

4. *Rouge, vert & noir*, 2 février 1989, Centre national d'arts plastiques, 11, rue Berryer, Paris.

5. Jacques Lacan, séminaire XI, *Les Quatre Concepts fondamentaux de la psychanalyse.*

6. *Mouvements x 2*, centre Georges-Pompidou, galeries contemporaines, 1991.

7. Dans *Les Astrolabes*, publié à l'occasion de l'exposition de la *Jérusalem céleste*, 1995.

8. Entretien avec Hervé Bize, dans *Buisson ardent*, Nancy, 1996.

9. Cesare Ripa, *Iconologia*, Turin, 1986 (d'après l'édition de 1618).

10. Œuvres de saint Augustin, *La Cité de Dieu*, Desclée de Brouwer, Paris, 1960.

Notes of the English text

1. Albrecht Dürer, *Underweyssung der Messung* [Treatise on Measurement], Nuremburg, 1525.

2. Notably during the *Paris–Moscow* exhibition at the Musée national d'art moderne (MNAM) in 1979, and MNAM's Malevich show in 1978.

3. In the context of an invitation to work at the Fontevraud Workshops in the summer of 1987.

4. February 2, 1989, at the Centre national d'arts plastiques on Rue Berryer in Paris.

5. Jacques Lacan, *Séminaire XI – Les Quatre Concepts fondamentaux de la psychanalyse.*
Translator's note: The author here extends Lacan's pun on two distinct meanings of "coupe" – cross-section and cup (or dish) – to refer to both the function and the form of the eye. It is rendered here as "slit" in English in an attempt to echo the concept of a "cut" that can "contain" something.

6. *Mouvements x 2* at the Contemporary Galleries of the Georges Pompidou Centre, 1991.

7. Quoted in *Les Astrolabes*, published for the exhibition of *Heavenly Jerusalem*, 1995.

8. Interview with Hervé Bize, *Buisson Ardent*, Nancy, 1996.

9. Cesare Ripa, *Iconologia*, Turin, 1986 (original edition, 1618).

10. Augustine, *The City of God*, trans. Henry Bettenson, Harmondsworth, Penguin, 1977.

Illustrations

page 6 : *43, rue la Bruyère*, 1980, sérigraphie et peinture sur verre, 225 × 180 cm.

page 7 : *Peinture* (détail), 1984, toile, papier et photographie, 41 × 33 cm. Coll. de l'artiste.

page 8 : Exposition *Ateliers 86*, ARC-Musée d'art moderne de la ville de Paris, 1986. Cinq photographies marouflées sur toile, peinture, environ 125 × 115 cm (chaque). Coll. de l'artiste.

page 9 : *Sans titre*, 1987, peinture sur toile, phototypie et résine, 118 × 71 cm. Coll. de l'artiste.

page 10 : *Tube* (détail), linogravure marouflée sur bois, 75 × 57,8 cm. Coll. de l'artiste. Exposition *Rouge, vert et noir*, vue d'accrochage au Centre national des arts plastiques, 1989. Trois *Maisons*, huiles sur toile, 78,7 × 63,7 cm (chaque). Coll. particulière. Photographie Florian Kleinefenn.

page 11 : *Maisons* (détail), 1988, dessin et peinture sur papier, 65 × 50 cm. Coll. part. *Encore un effort* (détail), 1990, huile sur toile, 195 × 161,5 cm. Coll. FNAC.

page 12 : *C'est sale* (détail), 1989, huile sur toile, 55 × 46 cm. Coll. part. Photographie Daniel Pype.

page 13 : *Avec des petits bruits*, 1989, huile sur toile, 61 × 50 cm. Coll. part. Photographie Daniel Pype.

page 15 : *Cercle*, 1990, huile sur toile, 63 × 55 cm. Coll. de l'artiste. *Monstre*, 1991, huile sur toile, 315 × 90 cm. Coll. de l'artiste.

page 16 : *Body Traps* (vue d'ensemble, en cours de réalisation), 1991, huile sur toile, 260 × 121 cm.

page 17 : Deux *Body Traps*, 1991-1993, huile sur toile, 36,5 × 22,5 cm. Coll. part.

page 18 : À gauche, *Fleur*, 1993, huile sur toile, 107,8 × 50,8 cm. Coll. part. À droite, *Fleur*, 1993, huile sur toile, 62 × 48 cm. Coll. de l'artiste.

page 20 : Vue d'atelier, *Jérusalem céleste* en cours de réalisation, 1994, huile sur toile, 260 × 120 cm. Arques-la-Bataille.

page 21 : *Pépin* (détail), huile sur bois, 31,5 × 25 cm. Coll. de l'artiste. Exposition *Les Astrolabes*, église Notre-Dame de l'Assomption, Arques-la-Bataille, *Pépins*, 1995, huile sur bois, environ 60 × 30 cm (chaque). Coll. de l'artiste.

page 22 : *« buisson ardent »* (détail), 1996, huile sur toile, 600 × 300 cm. Coll. Caisse des dépôts et consignations.

page 23 : *« buisson ardent »*, 1996, synagogue de Delme. Coll. Caisse des dépôts et consignations. Photographie Olivier Ka-Moun.

page 24 : Trois *Nuages*, 1996, mine de plomb sur papier, 16 × 11,5 cm (chaque). Coll. de l'artiste.

page 27 : À gauche, en haut, *Vision* (détail), 1985, acrylique sur toile et collage, 180 × 130 cm. Coll. part. À gauche, en bas, *Pointe* (détail), 1985, acrylique et crayon sur toile, collage, 120 × 100 cm. Coll. de l'artiste. À droite, *Sans titre* (détail), 1987, peinture sur toile, phototypie et résine, 118,5 × 59 cm. Coll. part.

page 29 : Vue d'atelier, impasse Gaudelet, Paris. À gauche, *Pointe*, 1985, acrylique et crayon sur toile et collage, 120 × 100 cm. Coll. de l'artiste. À droite, *Vision*, 1985, acrylique sur toile et collage, 180 × 130 cm. Coll. Part. Photographie François Poivret.

page 30 : *Peinture*, 1984, toile, papier et photographie, 41 × 33 cm. Coll. de l'artiste.

page 31 : *Peinture*, 1984, toile, papier et photographie, 41 × 33 cm. Coll. de l'artiste.

page 32 : En haut, vue d'atelier, impasse Gaudelet, Paris, 1985. En bas, exposition *Ateliers 86*, ARC-Musée d'art moderne de la ville de Paris, 1986, photographies marouflées sur toile et peinture, environ 125 × 115 cm (chaque). Coll. de l'artiste.

page 33 : *Sans titre*, 1985, photographie marouflée sur toile et peinture, 125 × 90 cm. Coll. de l'artiste. Photographie François Poivret.

pages 35 : *Croix* (détail), 1987, enregistrement d'installation vidéographique, phototypie, 80 × 60 cm. Coll. de l'artiste.

pages 36-37 : Exposition à la XIXe biennale de São Paulo. Cinq tableaux sans titre, 1987, huile sur toile, phototypie, résine et peinture sur mur. De gauche à droite, 118,5 × 59 cm ; 123 × 70 cm ; 44 × 42,5 cm ; 44 × 42,5 cm ; 44 × 42,5 cm et 150 × 12 cm. Coll. part. et coll. de l'artiste.

page 38 : *Sans titre*, 1987, phototypie marouflée sur bois et peinture sur mur, 44 × 42,5 et 150 × 12 cm. Coll. de l'artiste. Photographie François Poivret.

page 39 : *Sans titre*, 1987, phototypie marouflée sur bois et pigments, 44 × 42,5 cm. Coll. de l'artiste.
Sans titre, 1987, phototypie marouflée sur bois et pigments, 44 × 42,5 cm. Coll. de l'artiste.

page 41 : À gauche, *Maison* (détail), huile sur toile, 60,6 × 50 cm. Coll. de l'artiste.
À droite, vue d'atelier, *Tube* (détail), linogravure marouflée sur bois, 75 × 57,8 cm. Coll. de l'artiste.

page 42 : En haut, *Maison*, 1988, dessin et huile sur papier, 65 × 50 cm. Coll. de l'artiste.
En bas, *Maison*, 1988, dessin et huile sur papier, 65 × 50 cm. Coll. de l'artiste.

page 43 : *Sans titre*, 1988, huile sur toile, 61 × 50 cm. Coll. de l'artiste. Photographie Daniel Pype.

page 44 : *Sans titre* (détail), 1988, huile sur toile, 60,6 × 50 cm. Coll. part.

page 45 : Exposition *Rouge, vert et noir* au Centre national des arts plastiques, Paris, 2 février 1989. En haut, *Maison*, 1988, huile sur toile, 60,6 × 50 cm. Coll. part.
En bas, quatre *Maisons*, 1988, huiles sur toile, 78,7 × 63,7 cm (chaque). Coll. part. Photographies Florian Kleinefenn.

page 46 : *Sans titre*, 1988, huile sur toile, 78,7 × 63,7 cm. Coll. part. Photographie Daniel Pype.

page 47 : *Sans titre*, 1988, huile sur toile, 78,7 × 63,7 cm. Coll. part. Photographie Daniel Pype.

page 48 : Exposition au Vereniging voor het Museum van Hedendaagse Kunst, Gand, 1990. Photographie Dirk Pauwels.

page 49 : *Vrai*, 1989, huile sur toile, 35 × 26,5 cm. Coll. part.

page 50 : *3 F*, 1990, huile sur toile, 27 × 22 cm. Coll. part.

page 51 : *Quelque chose de confus* (détail), 1989, linogravure peinte, 32 × 24 cm. Coll. FRAC Languedoc Roussillon.
Bleu (détail), 1992, huile sur toile, 22 × 12 cm. Coll. part.

page 52 : *Contenant* (détail), 1989, huile sur toile, 50 × 50 cm. Coll. part.
Palette, 1991, huile sur toile, 52 × 35 cm. Coll. de l'artiste.

page 53 : *Encore un effort*, 1990, huile sur toile, 195 × 161,5 cm. Coll. FNAC.

page 55 : En haut, *Monstre* (détail), 1991, huile sur toile, 315 × 90 cm. Coll. de l'artiste.
En bas, *Body Traps* (vue d'ensemble, en cours de réalisation), 1991, huile sur toile, 260 × 121 cm.

page 56 : Exposition *Mouvements x 2*, centre Georges-Pompidou, Paris, 1991. *Objet* (détail).

page 57 : *Objet*, 1990, huile sur toile, 180 × 162 cm. Coll. FRAC Languedoc-Roussillon.

pages 58-59 : Exposition *Mouvements x 2*, centre Georges-Pompidou, Paris, 1991. De gauche à droite, *Tête*, 1991, huile sur toile, 61 × 52 cm ; *Monstre*, 1991, huile sur toile, 315 × 90 cm ; *Repère*, 1989, huile sur toile, 40 × 24 cm ; *Très compliqué*, 1989, huile sur toile, 55 × 46 cm ; *Avec des petits bruits*, 1989, huile sur toile, 60 × 50 cm ; *C'est sale*, 1989, huile sur toile, 55 × 46 cm.

page 60 : *Tête*, 1991, huile sur toile, 61 × 52 cm. Coll. part.

page 61 : *L'Avaleur*, 1992, huile sur toile, 54,5 × 46 cm. Coll. de l'artiste. Photographie Daniel Pype.

page 62 : *Body Trap*, en cours de réalisation.
Body Trap, 1991, huile sur toile, 36,5 × 22,5 cm. Coll. part.

page 63 : *Body Trap / Nature*, 1991-1994, huile sur toile, 36,5 × 22,5 cm. Coll. FRAC Alsace.

page 64 : *Body Trap*, 1991, huile sur toile, 36,5 × 22,5 cm.
Body Trap, 1991, huile sur toile, 36,5 × 22,5 cm. Coll. part.

page 65 : Vue de l'exposition *Natures*, galerie Art Attitude, Nancy. Quatre *Body Traps / Nature*, 1996, huile sur toile, 36,5 × 22,5 cm (chaque). Coll. FRAC Alsace. Photographie Olivier Ka-Moun.

page 67 : À gauche, *Fauteuil* (détail), 1992, huile sur toile, 185 × 110 cm.
À droite, *Fauteuil* (détail, en cours de réalisation), 1992, huile sur toile, 185 × 110 cm.

page 68 : Photographies d'un entretien, document vidéographique, durée 40 mn, réalisation Bruno Carbonnet, 1992.
Lune et Terre, 1992, huile sur toile, 61 × 50 cm. Coll. part.

page 69 : *Fauteuil*, 1992, huile sur toile, 185 × 110 cm. Coll. Fondation de France.

page 71 : À gauche, *« buisson ardent »* (détail), 1996, huile sur toile, 600 × 300 cm.
À droite, vue d'atelier, Inde du Sud, 1993.

Expositions personnelles
One Man Exhibitions

1989 2 février : *Rouge, vert et noir,* Centre national des arts plastiques, rue Berryer, Paris.
22 septembre-28 octobre : Laure Genillard Gallery, Londres.

1990 27 janvier-24 février : Vereniging voor het Museum van Hedendaagse Kunst. Association des Amis du musée de Gand.

1991 9 mai-23 juin : *Body Traps,* Laure Genillard Gallery, Londres.

1992 15 mai-30 juin : *Mélange optique,* galerie Art Attitude, Nancy.

1994 15 janvier-5 mars : galerie Froment-Putman, Paris.
30 avril-5 juin : Vera Van Laer Gallery, Knokke.
27 mai-10 juillet : *Jerusalem céleste,* galerie Saint-Séverin, Association art, culture et foi, Paris.

1995 24 juin-4 septembre : *Les Astrolabes,* église Notre-Dame de l'Assomption, Arques-la-Bataille.

1996 9 mars 11 mai : *Natures,* galerie Art Attitude, Nancy.
9 mars-30 mai : « *buisson ardent* », synagogue de Delme, espace d'art contemporain, Delme.
5 juillet : « *buisson ardent* », église des Cordeliers, mise en dépôt de l'œuvre, Nancy.

Expositions collectives (sélection)
Group Exhibitions (selection)

1980 20 septembre-2 novembre : *XIᵉ Biennale de Paris,* Musée d'art moderne de la ville de Paris.
25 novembre-13 décembre : *43, rue La Bruyère,* Paris.

1981 21 février-12 mars : *Premier accrochage,* galerie Alain-Oudin, Paris.

1984 18 février-24 juin : *Les collections publiques en France* (FRAC Aquitaine, Languedoc-Roussillon, Midi-Pyrénées), Madrid ; Saragosse ; Barcelone.
23 juin : *Lumières et Sons,* Château Biron, FRAC Aquitaine.

1985 7 février-10 mars : *Aux poteaux de couleur,* Musée Albert-Marzelles, Marmande, FRAC Aquitaine.

1986 27 février-20 avril : *Ateliers 86,* Musée d'art moderne de la ville de Paris.

1987 16 mai-28 juin : *Traversées,* Hôpital Saint-Julien de Château Gontier, FRAC Pays de Haute-Loire.
6 juin-4 juillet : *Continuous Changes,* Stevinstraat 184, La Haye.
20 juin-fin août : *Du goût et des couleurs,* Château Leoville-Barton, Aquitaine.
12 septembre-1ᵉʳ novembre : *Ateliers internationaux des Pays de Loire,* abbaye royale de Fontevraud.
2 octobre-13 décembre : *Biennale de São Paulo,* Brésil.
21 octobre-8 novembre : *Du goût et des couleurs,* Centre national des arts plastiques, Paris.

1989 20 mars-23 avril : *Territoires,* Musée Saint-Denis, Reims, FRAC Champagne-Ardennes.
7 avril-20 mai : *De la méthode,* galerie Art Attitude, Nancy.

1990 septembre-octobre : *Aquisitions 1988,* Fonds national d'art contemporain, Paris.
9 novembre-19 décembre : *Les Lieux de la couleur,* Centre culturel Paul-Dumail, Tonneins, FRAC Aquitaine.

1991 7 mai-16 juin : *Mouvements x 2,* galeries contemporaines, centre Georges-Pompidou, Paris.

1992 10 janvier-15 février : *Temporairement locataire,* galerie Art Attitude, Nancy.
12 juillet-20 septembre : *Accrochage été,* Hôpital éphémère, Paris.
21 septembre-12 octobre : *Troisième Génération,* sélection française pour l'Exposition universelle de Séville.
16 octobre-14 décembre : *Les Iconodules,* Musée de l'Ancien Evêché, Évreux, FRAC Haute-Normandie.

1994 6 juin-31 août : *Les Images du plaisir,* château Sainte-Suzanne, Sainte-Suzanne, FRAC des Pays de Loire.
7 juin-17 juillet : *L'Âme du fonds,* Couvent des Cordeliers, Paris, FRAC Île-de-France.

1995 28 septembre-28 octobre : *Gravures contemporaines,* galerie du cloître de l'école des beaux-arts, Rennes.

1997 15 mars-26 avril : *Sous le manteau,* galerie Thaddaeus-Ropac, Paris.
4 octobre-15 novembre : *Produire-créer-collectionner,* exposition des aides à la production de la Caisse des dépôts et consignations, musée du Luxembourg.

Publications

1992 Mélange optique, Éditions Voix Richard Meier, Metz.

1996 *Rue Descartes* n°16, Pratiques abstraites, « Passage ». Collège International de Philosophie, PUF.

Catalogues

1989 Olivier Cadiot et Bruno Carbonnet, *Rouge, vert et noir*, Block, Paris.

1995 Jérôme Beau, Oscarine Bosquet, Bruno Carbonnet et Philippe Gautrot, *Les Astrolabes*.

1996 Danièle Gutmann, « Pyrophanie », entretien Hervé Bize et Bruno Carbonnet, *Buisson ardent*, Ville de Nancy.

Bibliographie (sélection)
Bibliography (sélection)

1980 - « Hot Lava », Biennale de Paris, catalogue XI, p. 88.

1981 - Catherine Strasser, « New Voyager, Éloges du déplacement », *Artistes*, Paris, n° 9/10, p. 49.
 - Catherine Strasser, « 43 rue La Bruyère », *Flash Art*, Paris, n°102.

1982 - « Nieuwe Schilderkunst in Frankrijk », *Museum Journal*, Amsterdam, n°4, p. 202.

1984 - Catalogue, FRAC Aquitaine.

1985 - Laurence Bertrand et Myrielle Hammer, « Entretien avec Bruno Carbonnet », *L'Écrit-voir*, Paris, n°5, pp. 60-61.

1986 - Olivier Cadiot, « Chauffeur! Sie fahren zu schnell », catalogue *Ateliers 86*, Musée d'art moderne de la ville de Paris.

1987 - « Sans commentaire », catalogue Ateliers internationaux des Pays de Loire, pp. 22-23.
 - Gérard Guyot, « Entretien avec Bruno Carbonnet », catalogue biennale São Paulo.

1988 - Catherine Bompuis, Bruno Carbonnet : *Acquisitions 88*, Fonds national d'art contemporain.

1989 - Frédéric Valabrègue, « Maisons », *Arte factum*, Anvers, n°28, p. 33.
 - Oscarine Bosquet, « In French they say "déjà vu" », *The Journal of Art*, New York, n°5.

 - Lieven van den Abeele, « Portrait de Bruno Carbonnet », *Beaux-Arts Magazine*, Paris, n°71, p. 101.

1990 - Lieven van den Abeele, « L'espace entre les balises », *Kunst-Nu* 90/1, Gand.
 - Piet Vanrobaeys, Bruno Carbonnet, Gand, *Arte factum*, Anvers, n°33 (avril-mai), p. 36.
 - Vanina Costa, Bruno Carbonnet, Gand, *Contemporanea*, Milan, vol. III, n°5 (mai), p.105.
 - Oscarine Bosquet, « Le regard surveillé », *Art Press*, Paris, n°148, p. 52.
 - Catherine Grout, *El Guia*, numéro spécial Art contemporain France.

1991 - Frédéric Valabrègue, « Voyez-vous », *Mouvements x 2*, Paris, centre Georges-Pompidou, p.18.

1992 - Christophe Marchand-Kiss, « L'éloge du regard », *Beaux-Arts Magazine*, Paris, n°101, p. 95.
 - Françoise Cohen, Catherine Grenier et Christine Buci-Glucksmann, « La question de l'image », *Ceci n'est pas une image*, catalogue de l'exposition *Les Iconodules, mobile/matière*, éd. La Différence, Paris.
 - Guy Tortosa, « Sans commentaire », *La collection du FRAC des Pays de Loire*, catalogue de l'exposition.
 - Olivier Kaeppelin, Catherine Millet, Jean-Hubert Martin, Joëlle Pijaudier et Aline Pujo, « À propos de la situation artistique française », *Troisième Génération*, catalogue de l'exposition de Séville.
 - *Les Images du plaisir*, catalogue de l'exposition.
 - Bernard Goy, « Sharp », catalogue de l'exposition *L'Âme du fonds*, p. 36.

1996 - Entretien avec Hervé Bize « Les énergies de Bruno Carbonnet », *Art & Aktoer*, hiver 1996.

1997 - *Sous le manteau*, catalogue de l'exposition Galerie Thaddeus Ropac, Paris.
 - *Produire, créer, collectionner*, Paris, éd. Hazan.

Conception graphique : Aparicio
Réalisation : Atelier graphique des Éditions
de Septembre, Paris et Anouk Garin
Coordination : Juliette Hazan
Correction : Claire Dupuis
Photogravure : Seleoffset, Turin
Impression : Milanostampa, Farigliano
Printed in CEE
© 1997 Éditions Hazan
ISBN : 2 85025 576 9